楊文標 · Violin Pieces

Per tutte le tue canzoni

C o n t e n t s

楊文標 · Violin Pieces——Per tutte le tue canzoni

作　　者／楊文標
標題設計／楊嘉會
企　　畫／楊禹文
主　　編／洪雅雯
封面設計／盧美瑾
美術設計／盧美瑾
企劃製作／楊文標才能教育工作室
　　　　　http://blog.yam.com/piao0108
　　　　　E-mail: cathy_yang2002@yahoo.com.tw
　　　　　台北市111士林德行西路47-1號3樓
　　　　　電話：02-2833-5107；0913-343-000

發 行 所／台北市中華路一段59號8樓之1
出 版 者／晴易文坊媒體行銷有限公司
製版印刷／
初版一刷／2010年4月10日
定　　價／450元（如有缺頁或破損請寄回更換）

Printed in Taiwan

楊　文標

Ha-ir asher badad yoshevet U-ve-libbah homah.
Forse che io non sono un violino per tutte le tue canzoni.
Schaut her: ich bin eine Geige für alle eure Lieder.
Behold I am a violin for all your songs.

1934年生於台灣台北市，淡江英語專科學校（淡江大學前身）畢業，12歲開始習琴，後師事於司徒興城。1959年7月4日晚假台北市國際學舍舉行生平首次獨奏會，廣獲好評。先後曾任東吳大學絃樂團老師、淡水工商絃樂團指導老師、成功高中絃樂團指導老師等等。從40年前開始推廣兒童音樂教育，致力在「音樂才能教育」領域，近年來陸續將數十年來推廣兒童音樂的材料、所得整理集結成冊。楊文標老師繼作品《Caprices綺想曲 台灣民謠》將精選台灣民謠改編成小提琴曲，曲譜中融合各種小提琴技巧與弓法，曲韻上蘊含早期台灣民謠的真意，通俗的曲目、貼切的詮釋，深獲各界好評。
2010年，春，推出《楊文標‧Violin Pieces Per tutte le tue canzoni》。

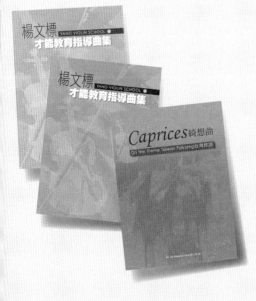

【著作】

1971年 9月《才能教育雜誌》刊物
2007年 3月《楊文標才能教育指導曲集1》
2007年10月《楊文標才能教育指導曲集2》
2008年 2月《Caprices綺想曲 台灣民謠》
2010年 3月《楊文標‧Violin Pieces──Per tutte le tue canzoni》

2 Serenade

Schubert

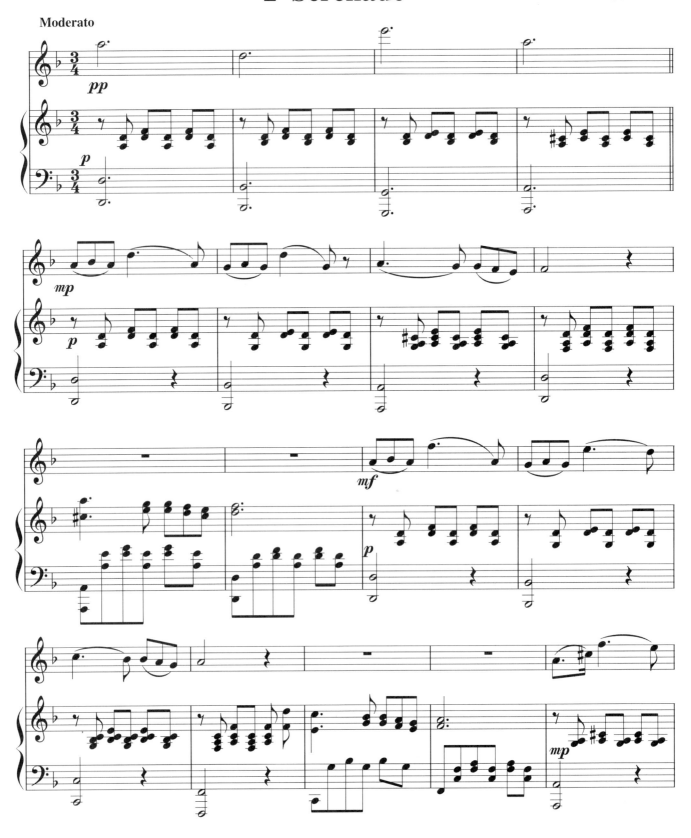

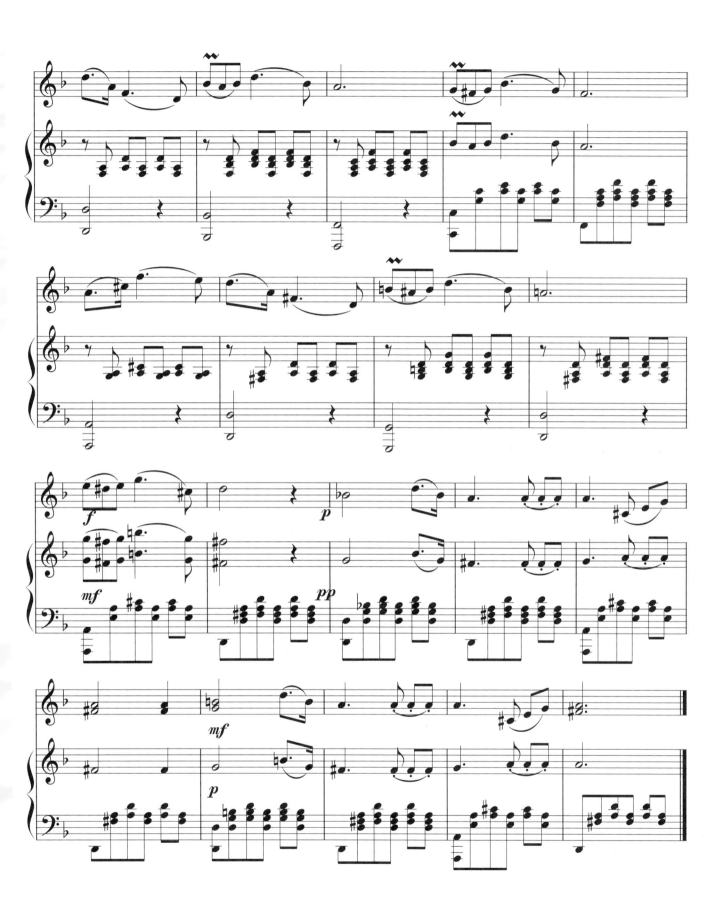

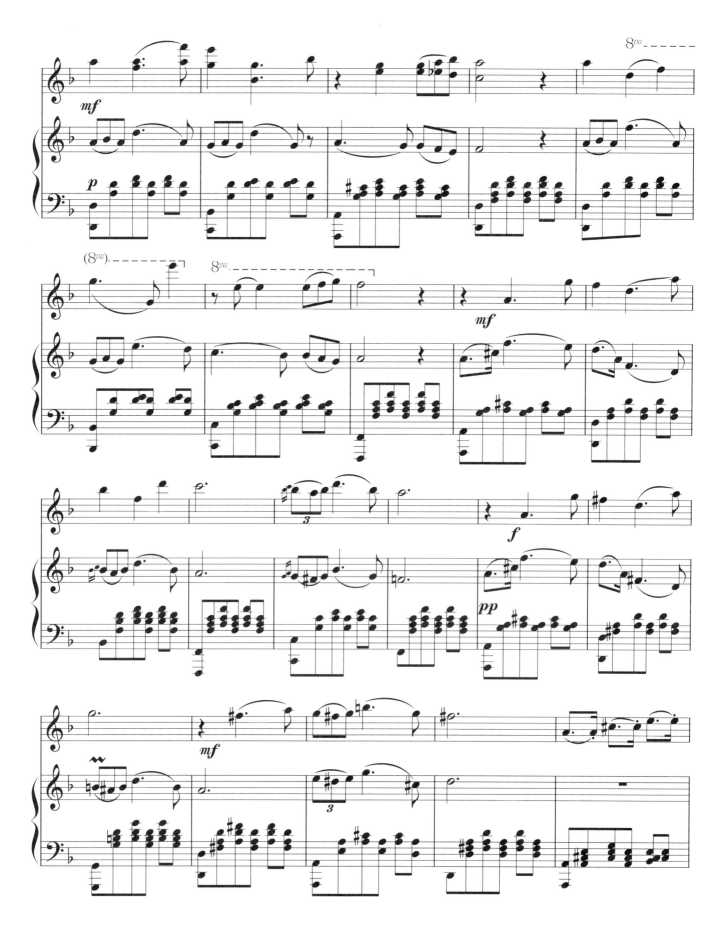

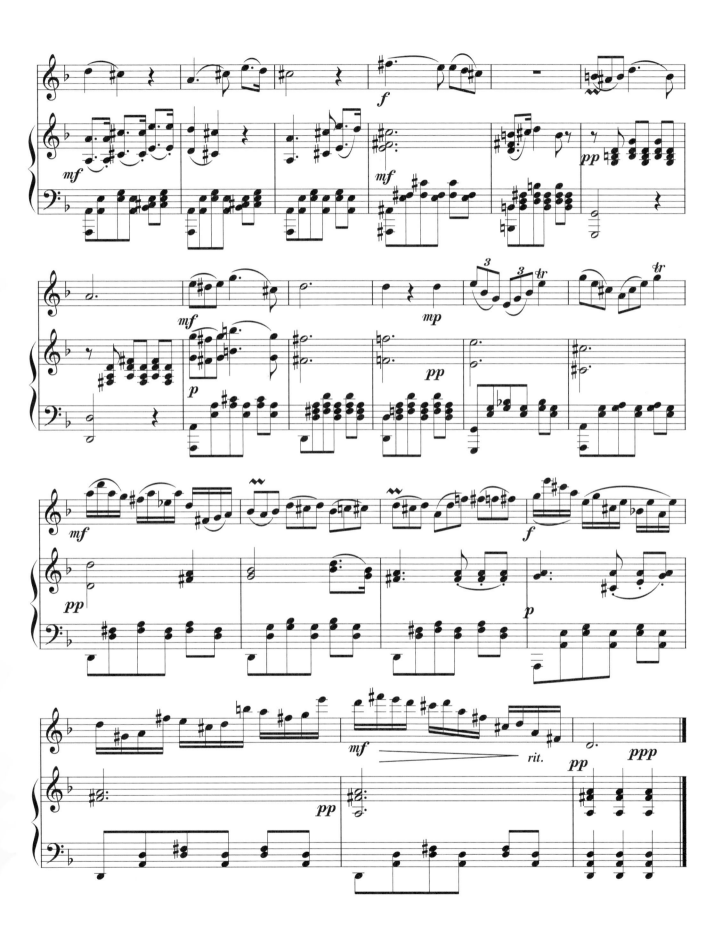

3 Schon Rosmarin

Allegro

Kreisler

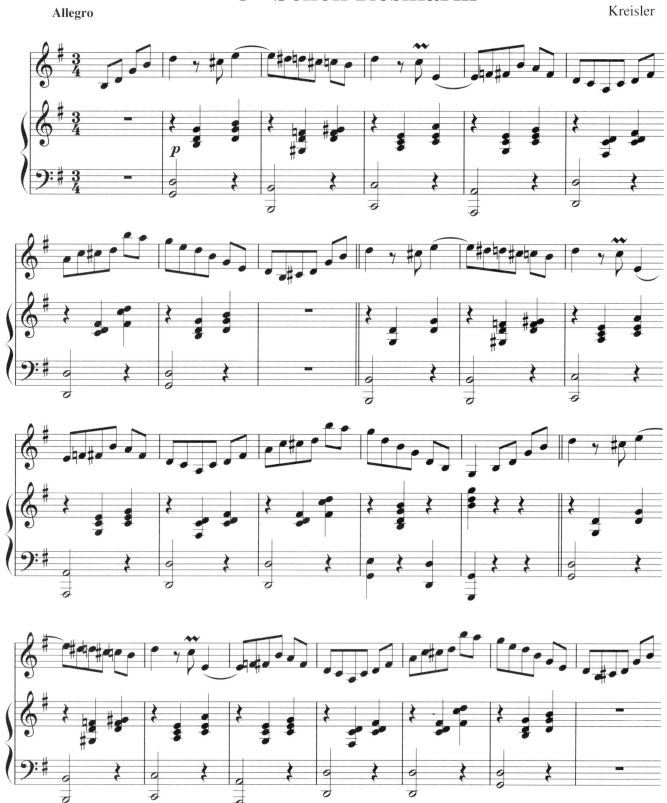

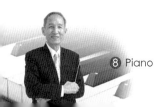

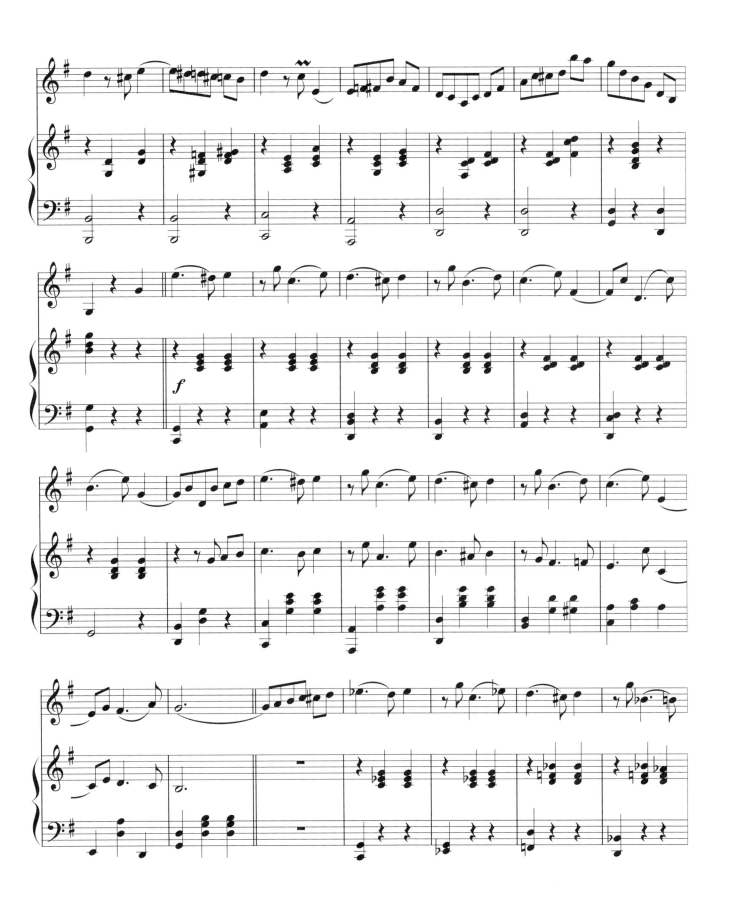

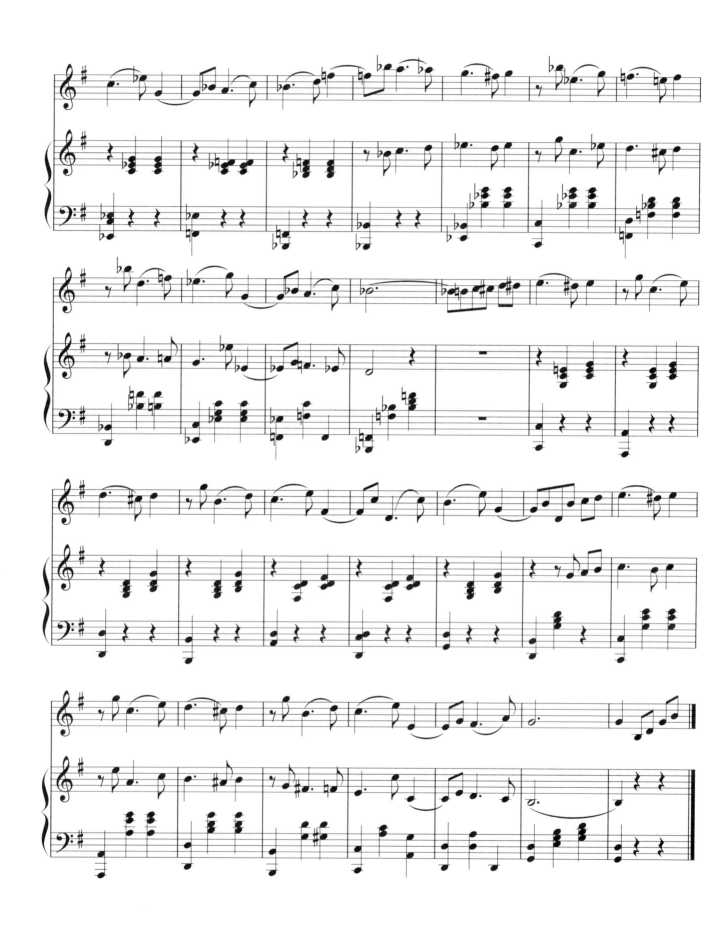

4 Menuett

Moderato

Dussek

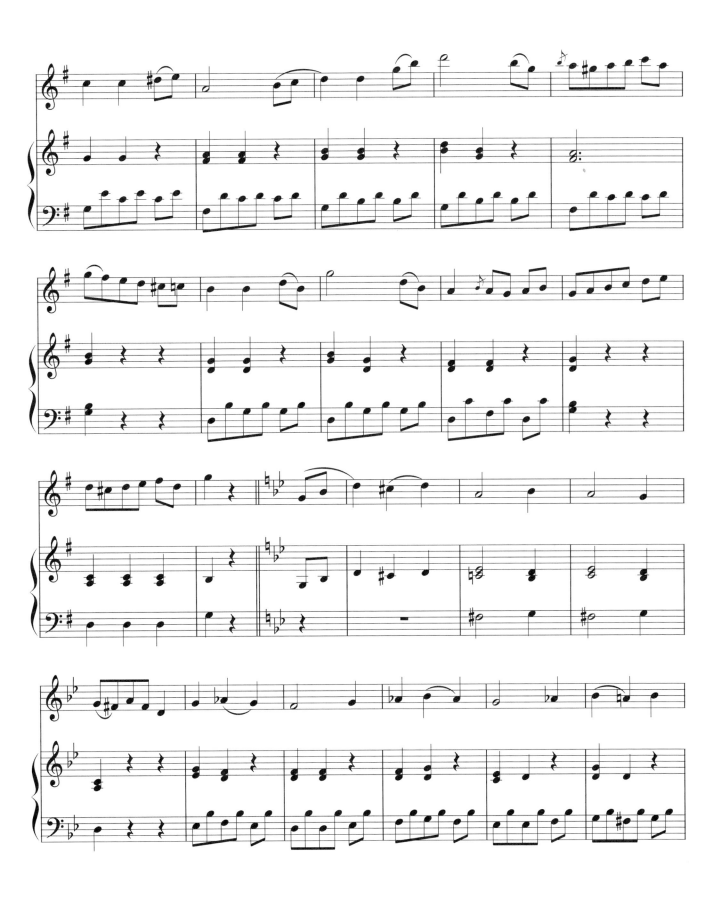

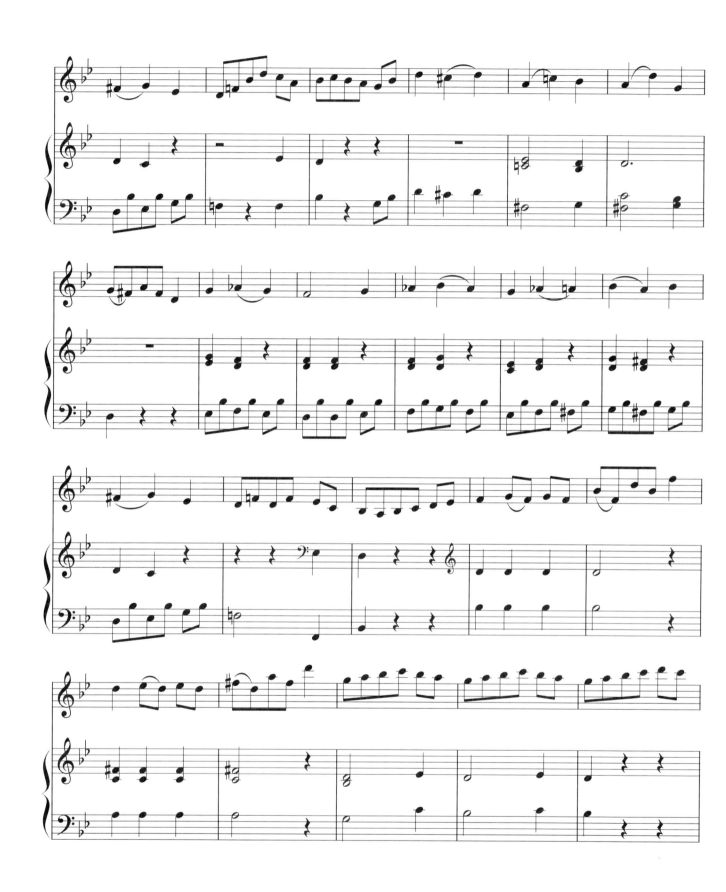

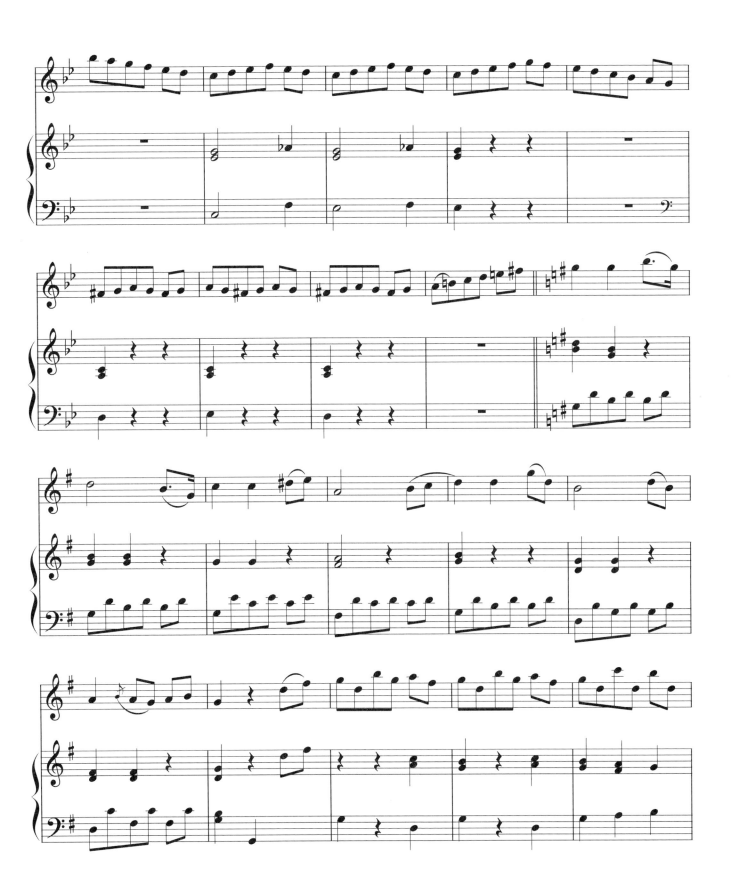

15

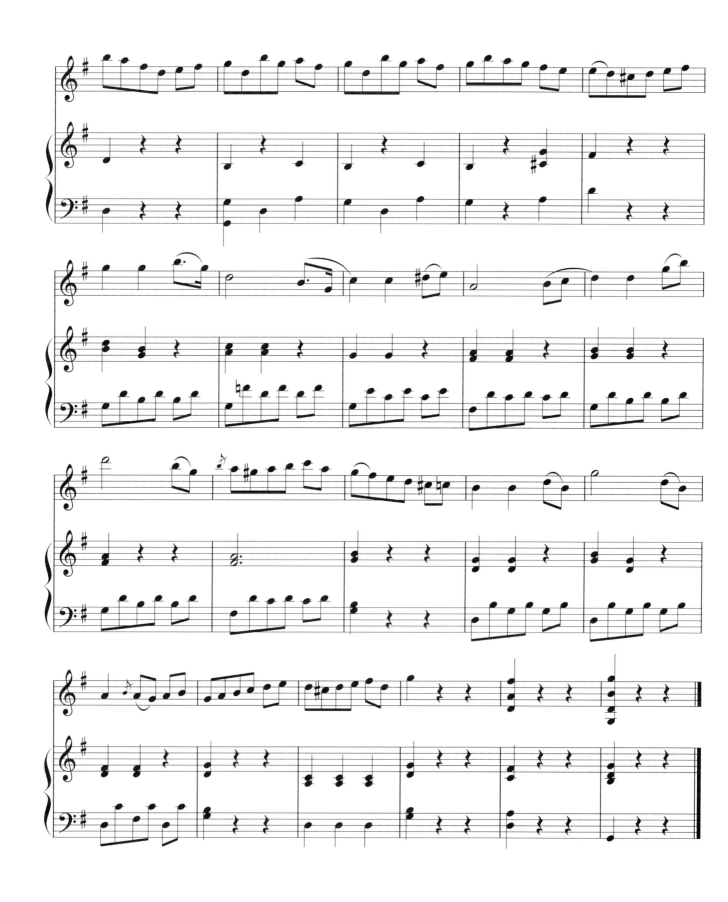

5 Valse

Volkslied
Arr. Wagahai Yang

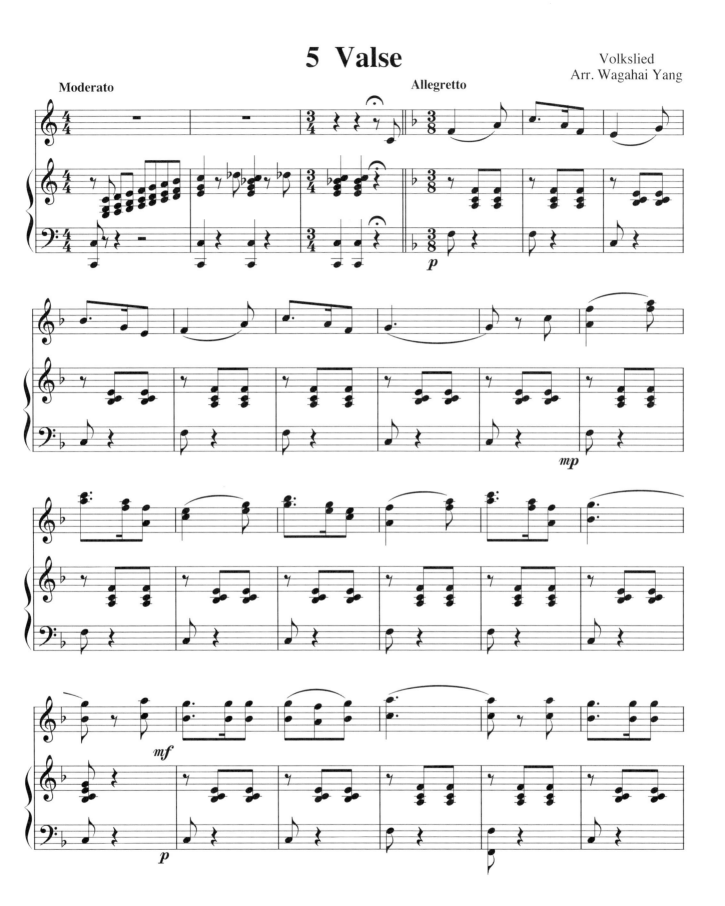

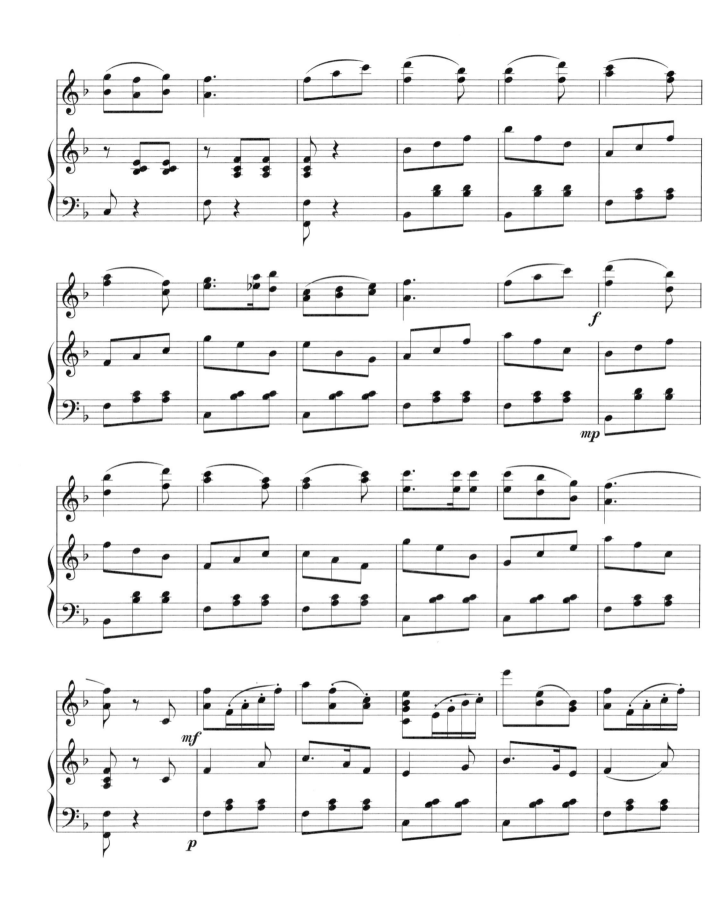

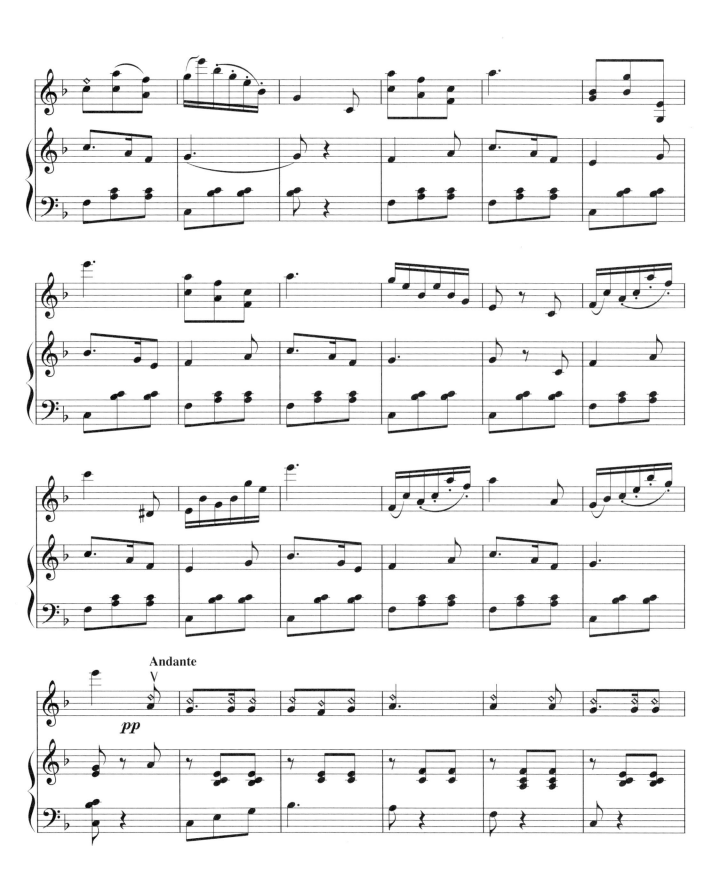

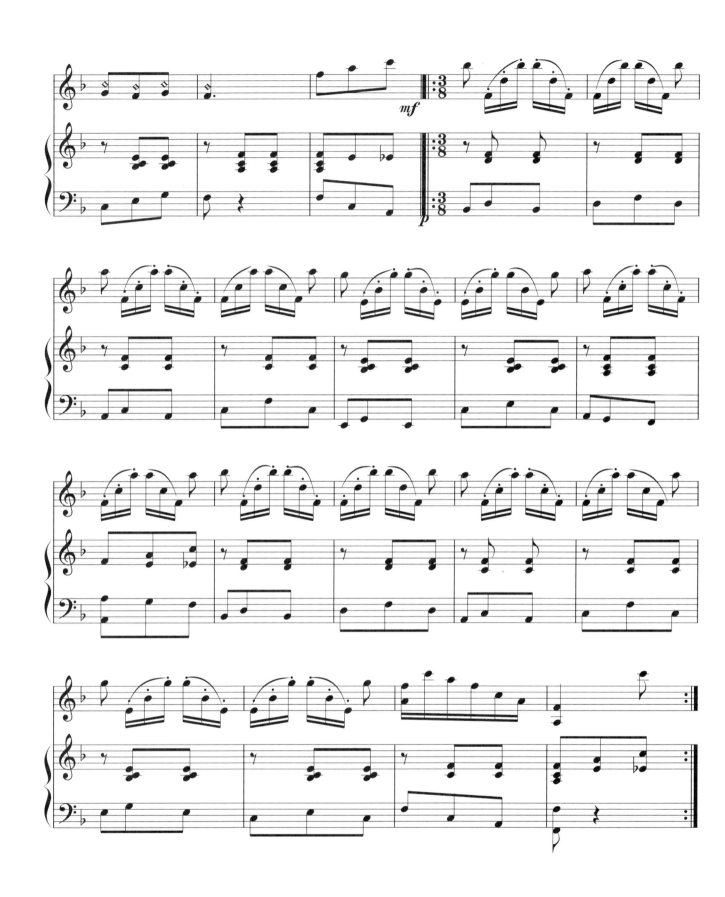

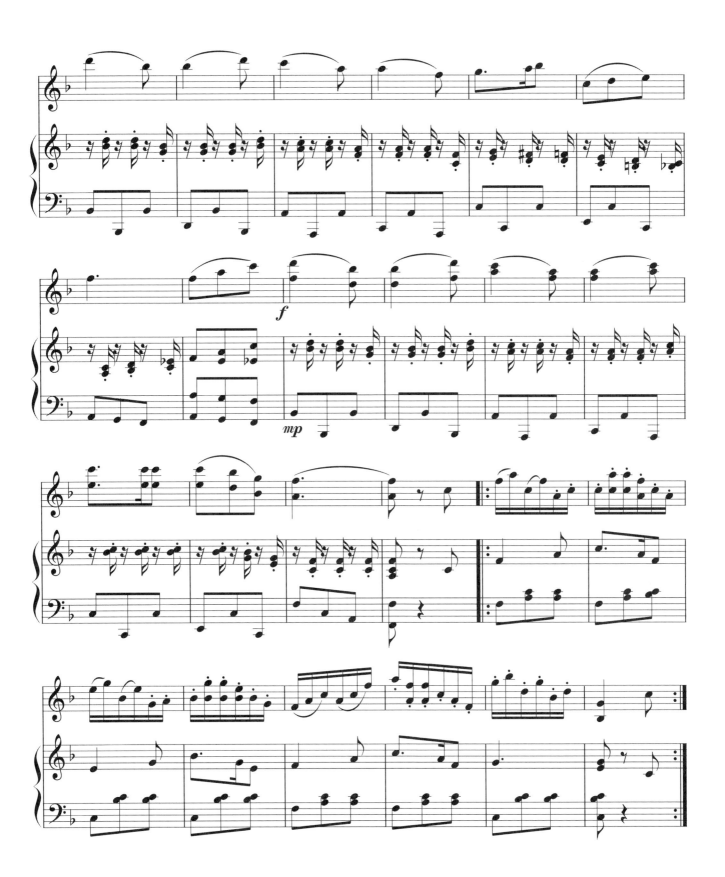

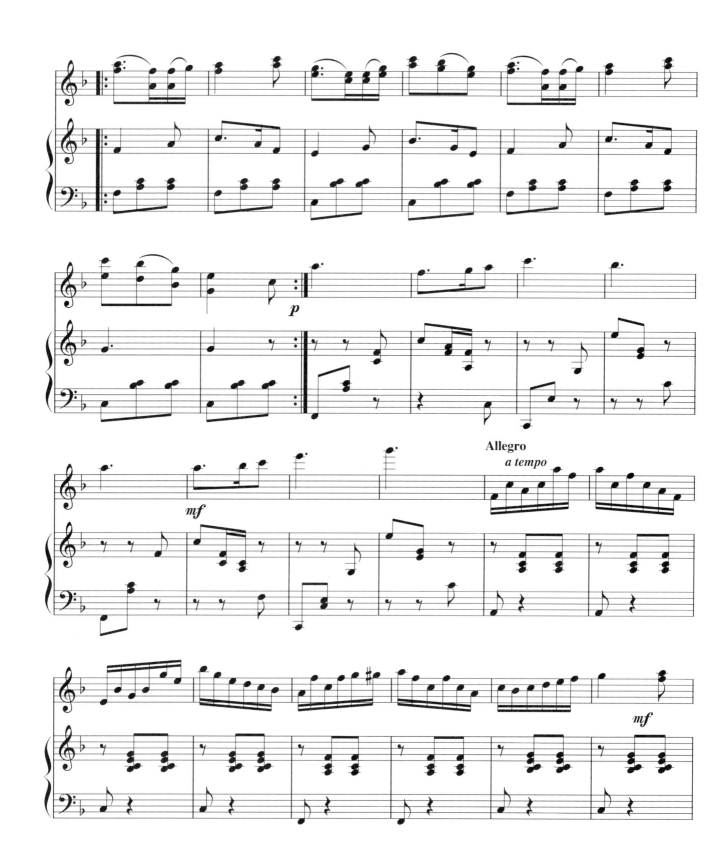

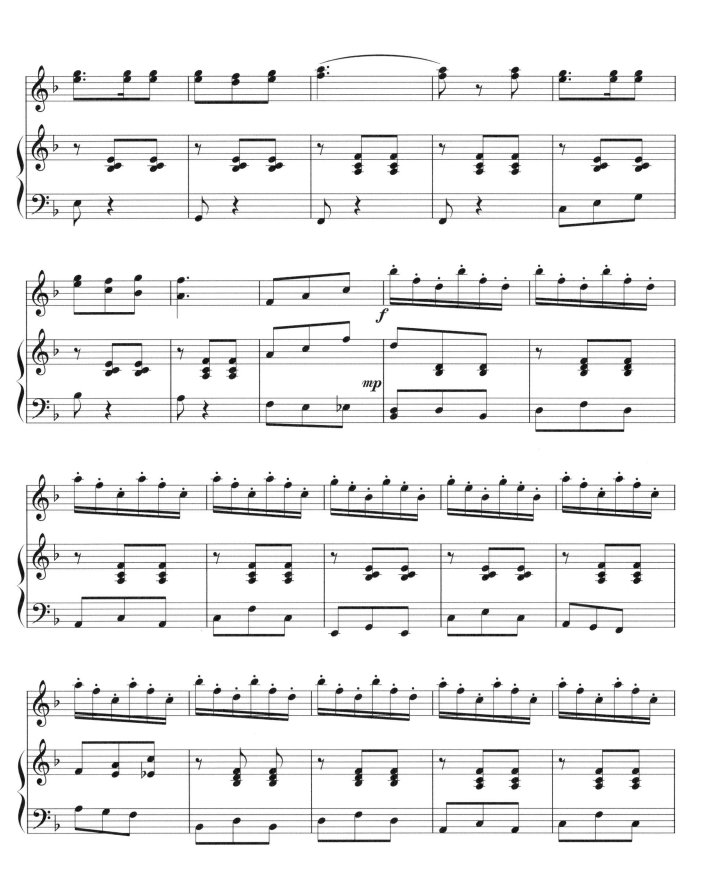

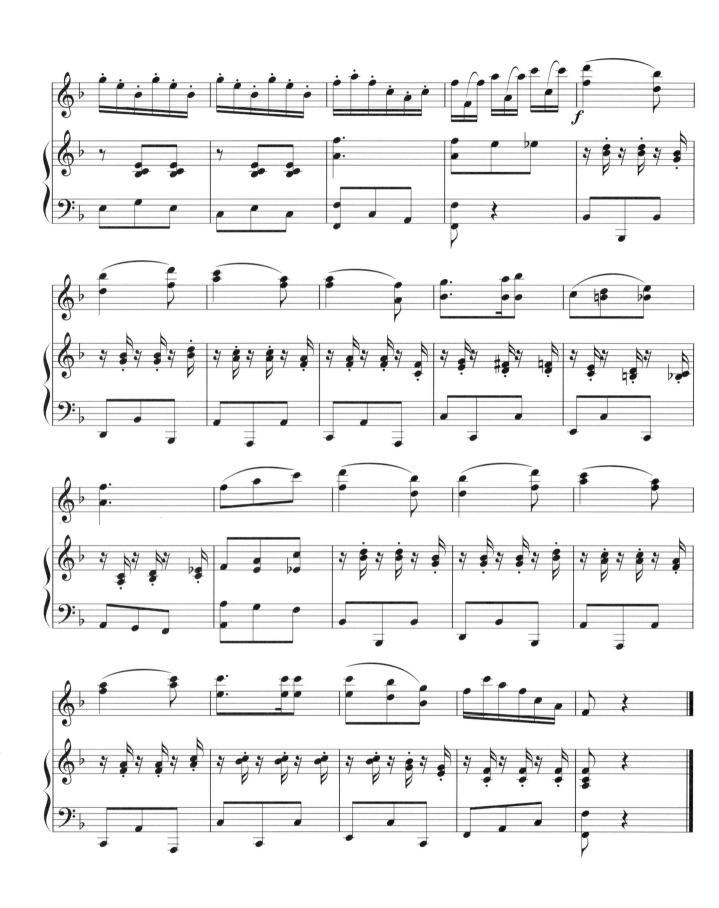

6 No No Csardas

<div align="right">Nagy Zoltan</div>

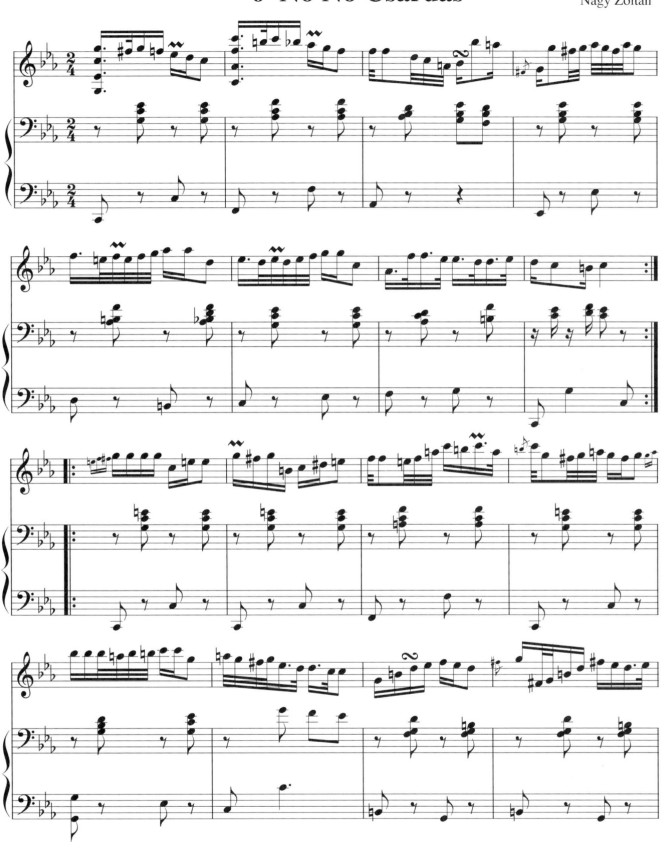

Vivace

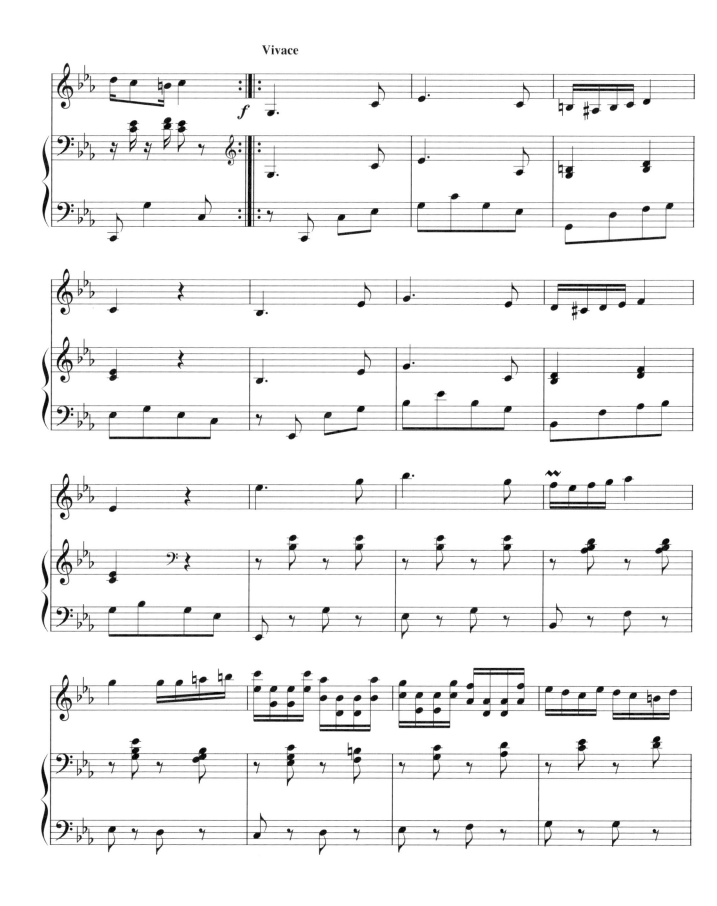

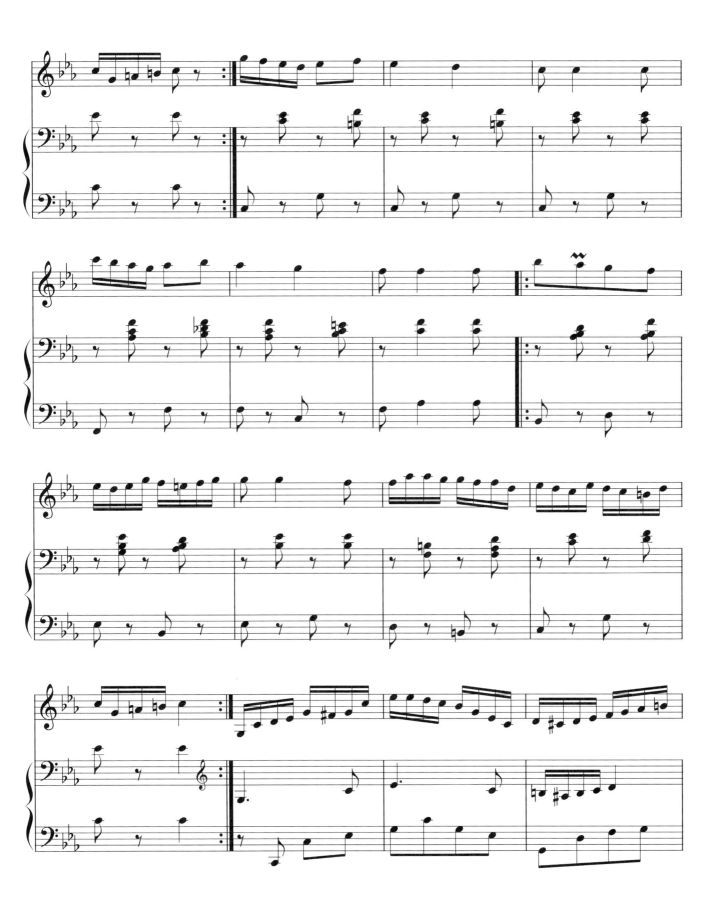

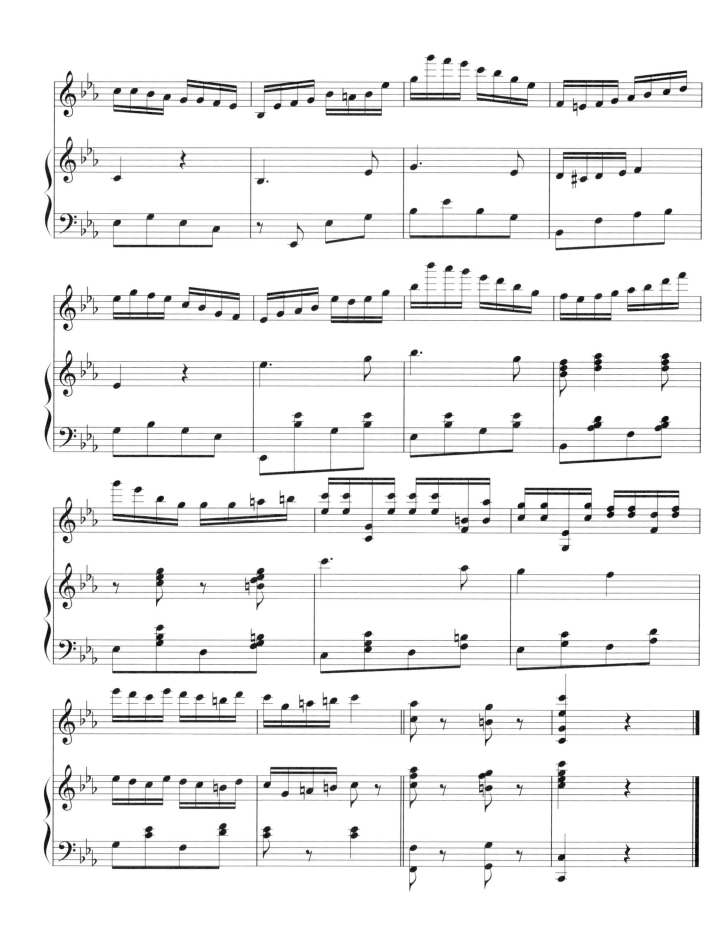

7 Hamabe no uta

Narita tamezou

Moderato

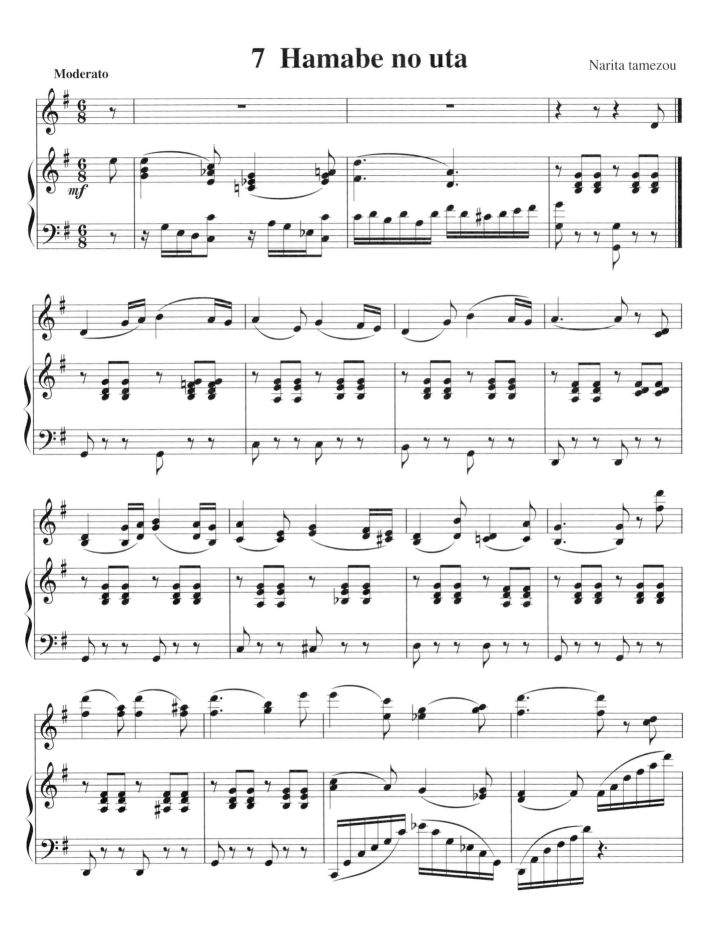

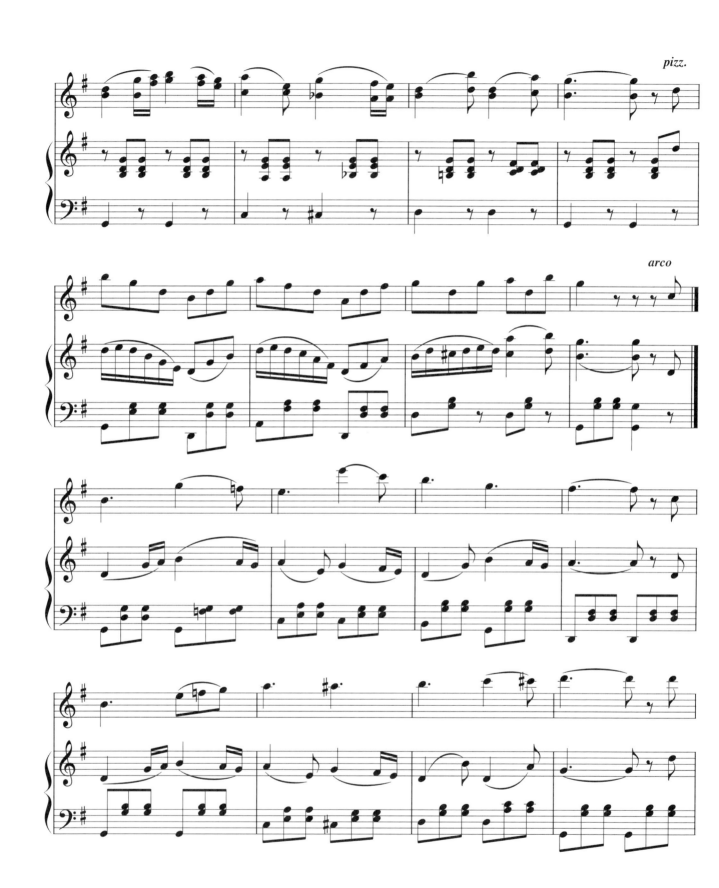

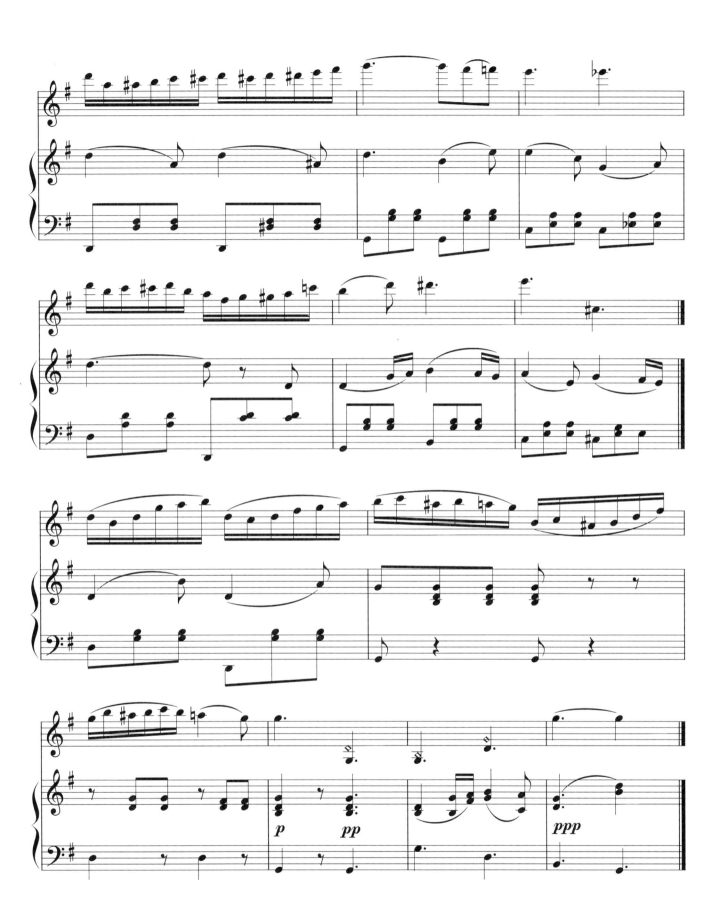

8 L' Elisir D'Amore

Una furtiva lagrima

Donizetti

Larghetto

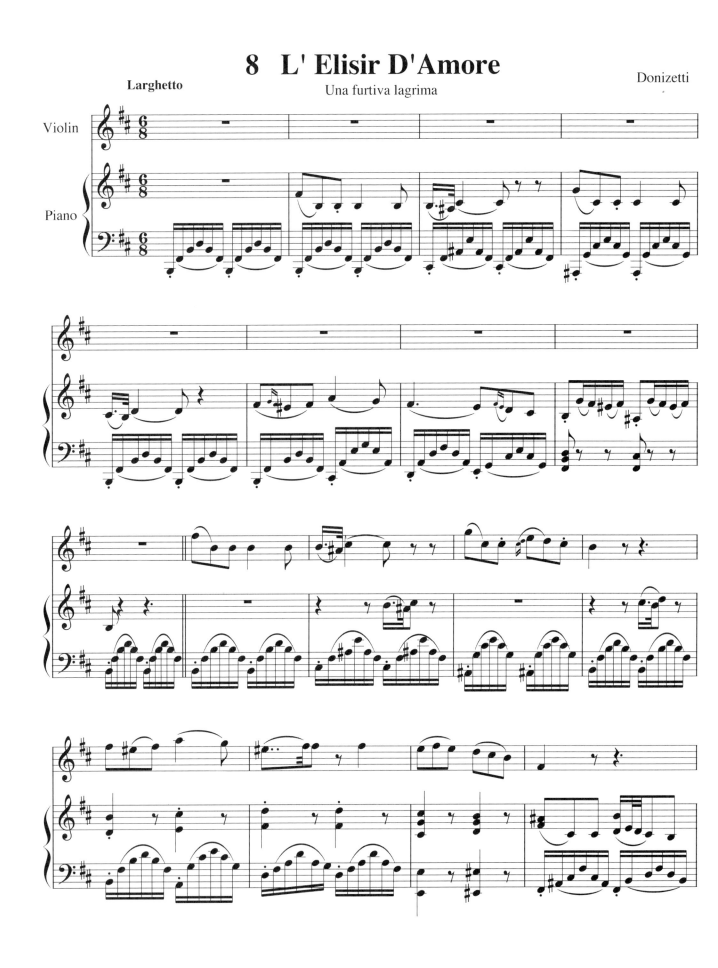

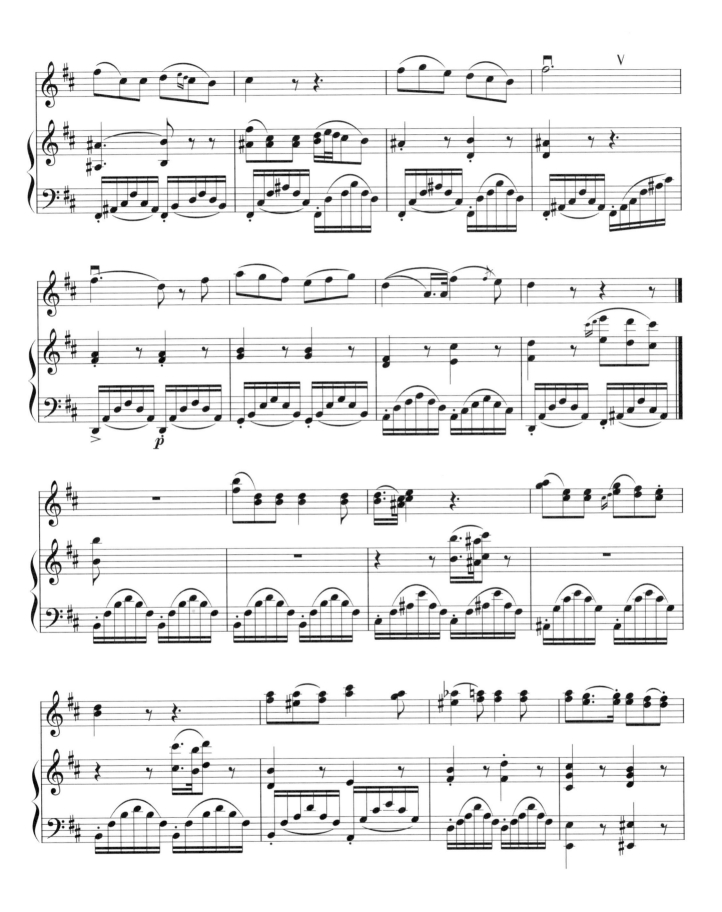

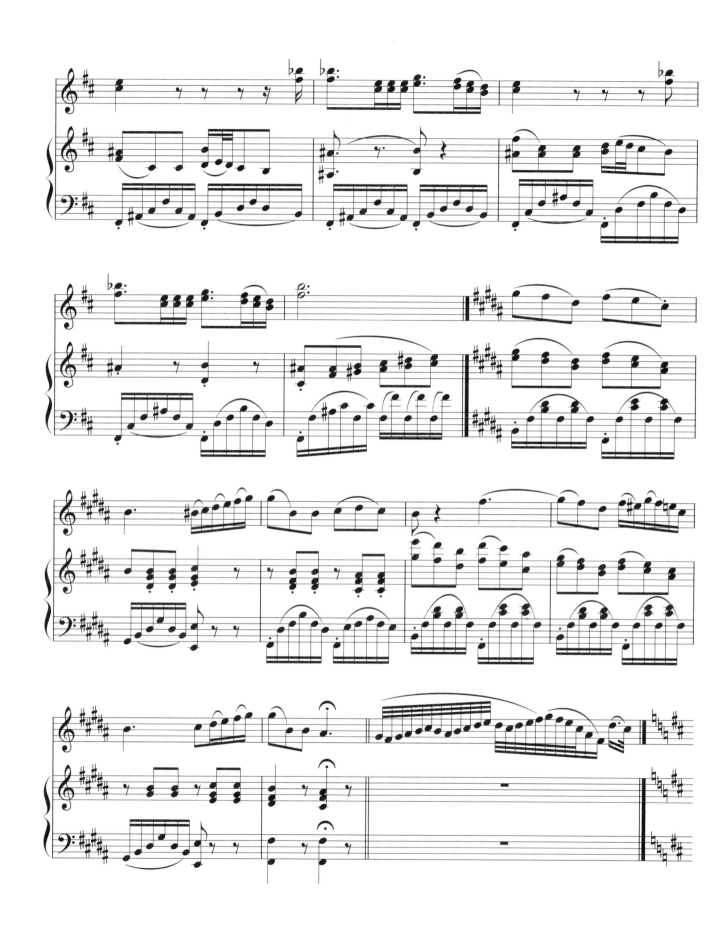

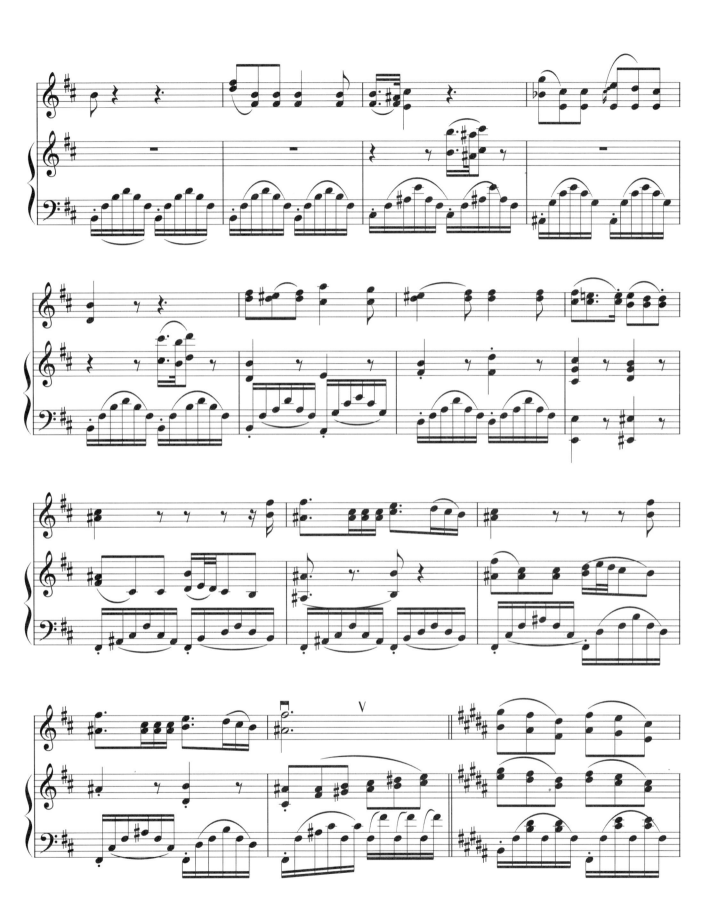

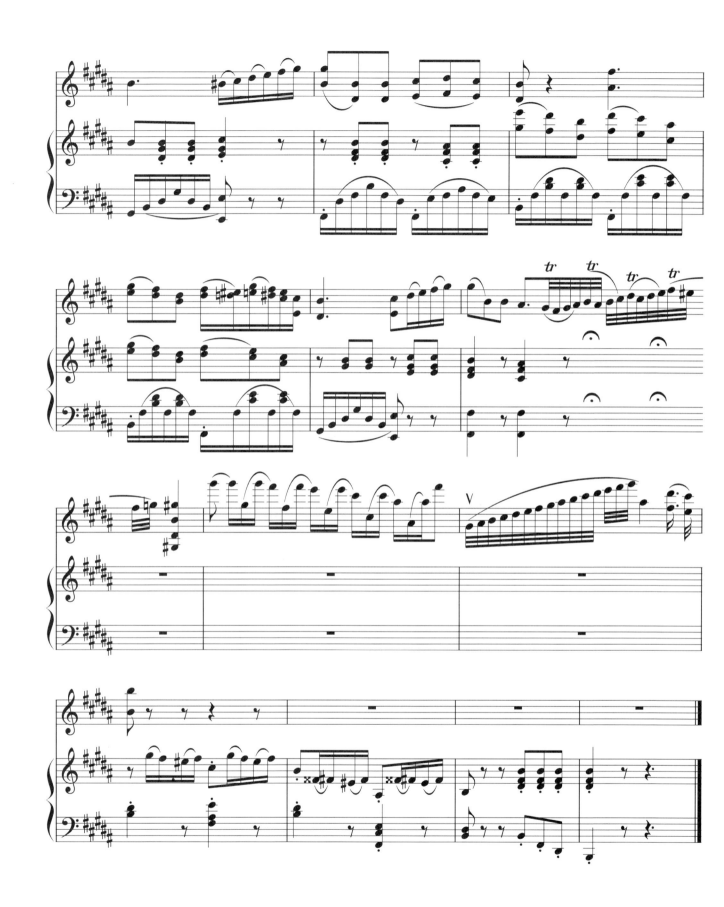

9 The Harebell

Smallwood
Arr. Wagahai Yang

Allegretto

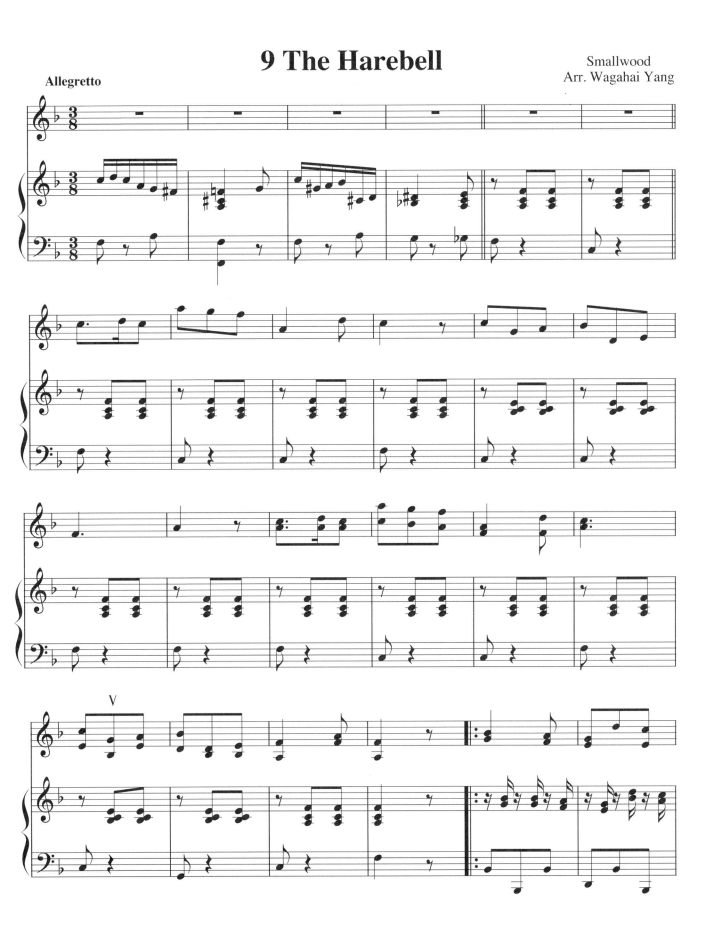

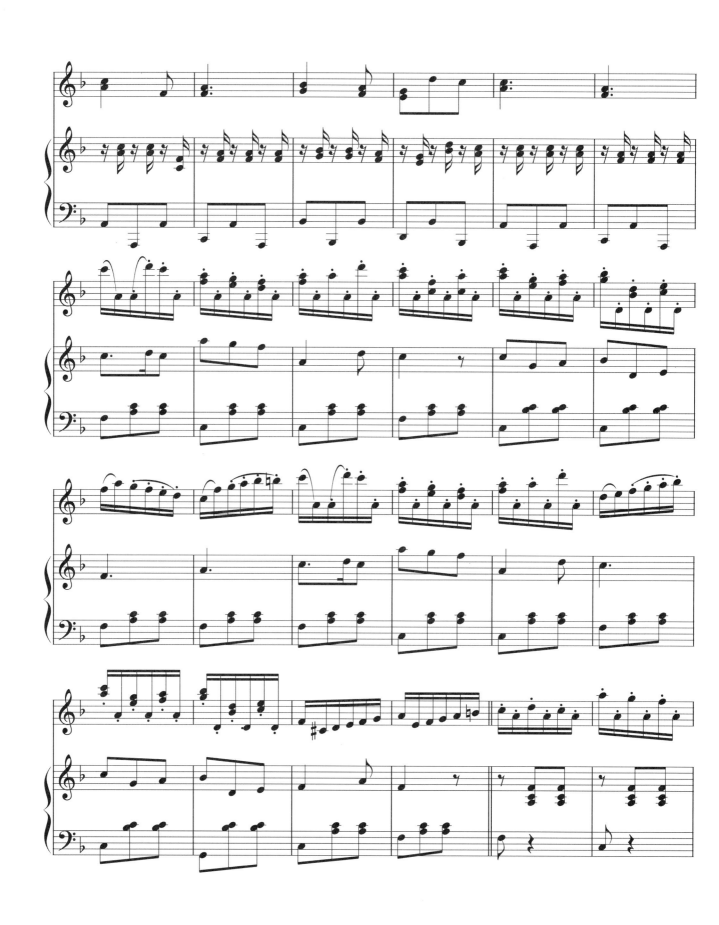

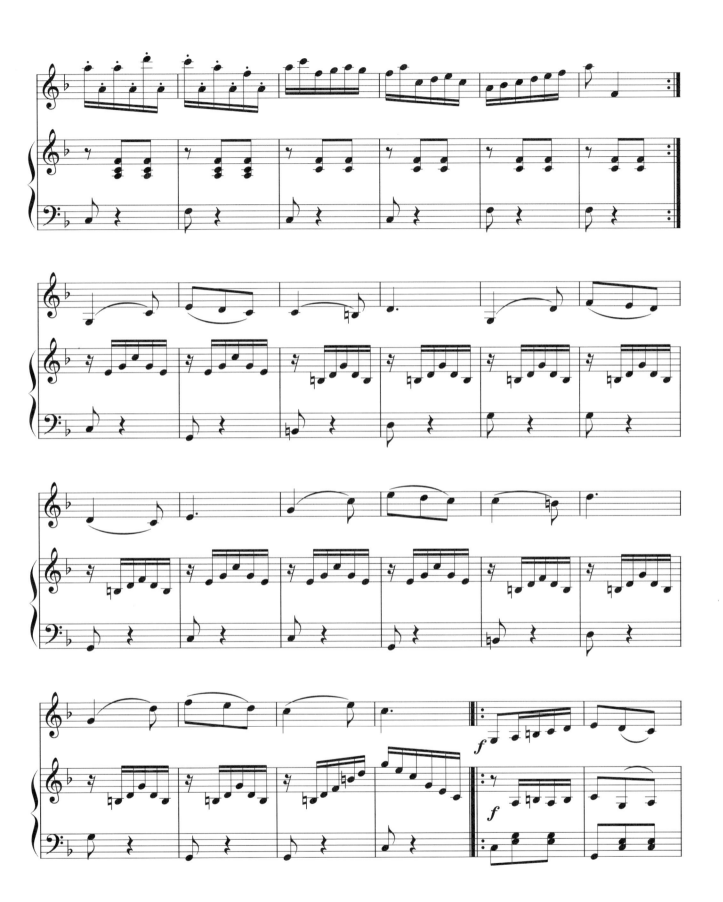

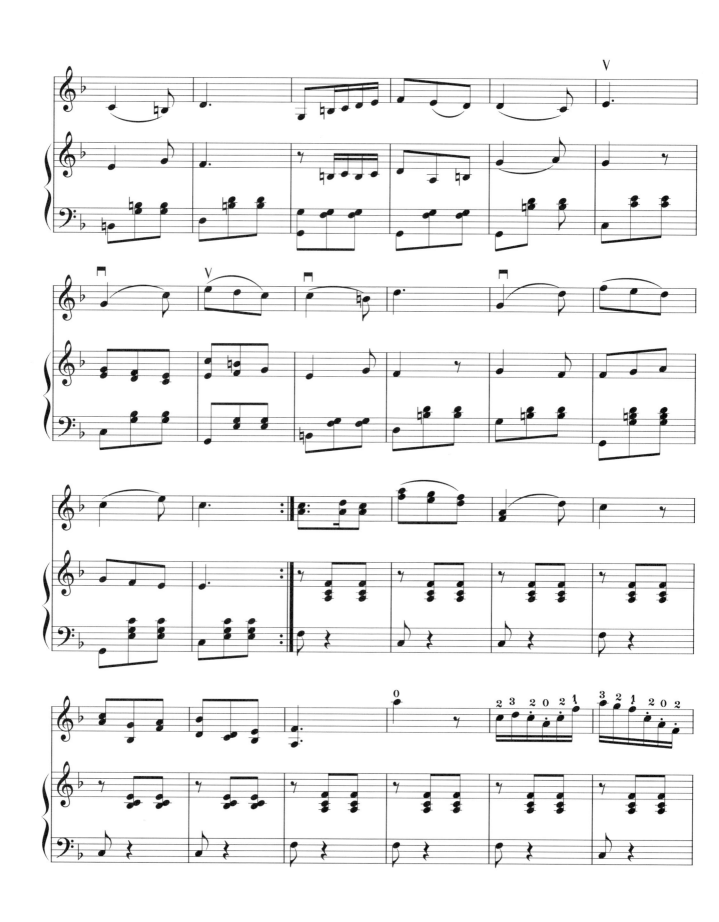

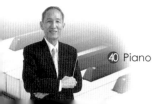

10 Hora Staccato

G.Dinicu (1889-1949)

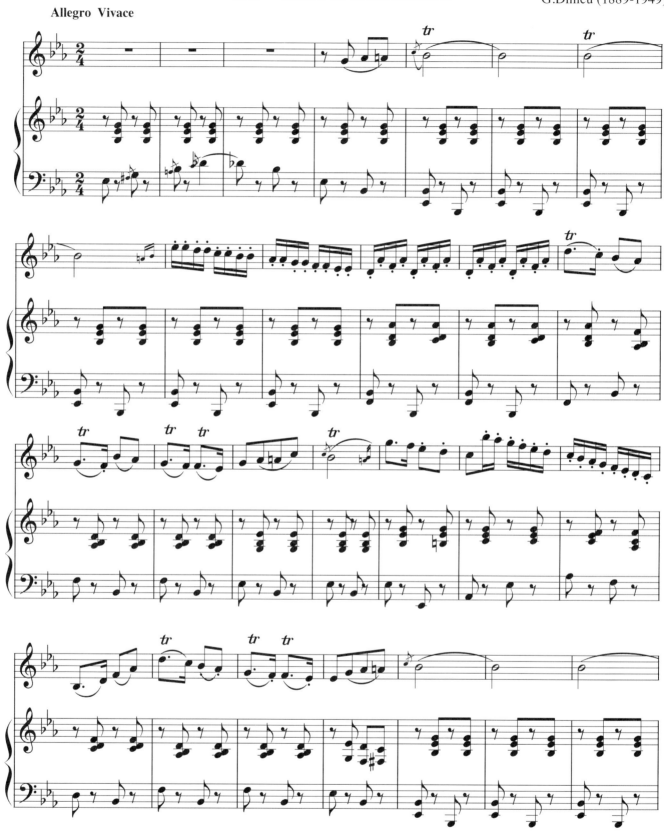

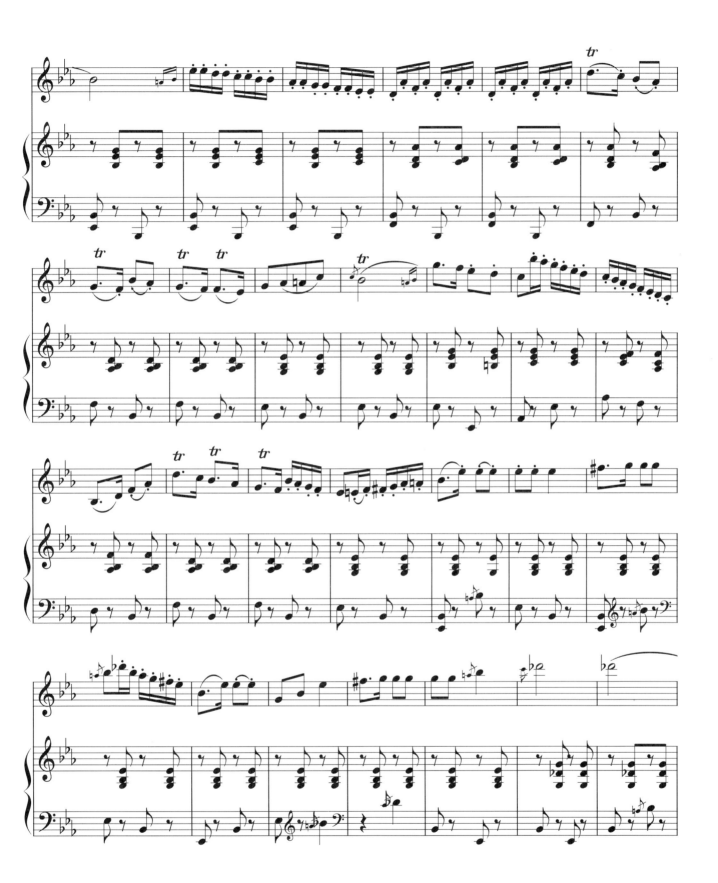

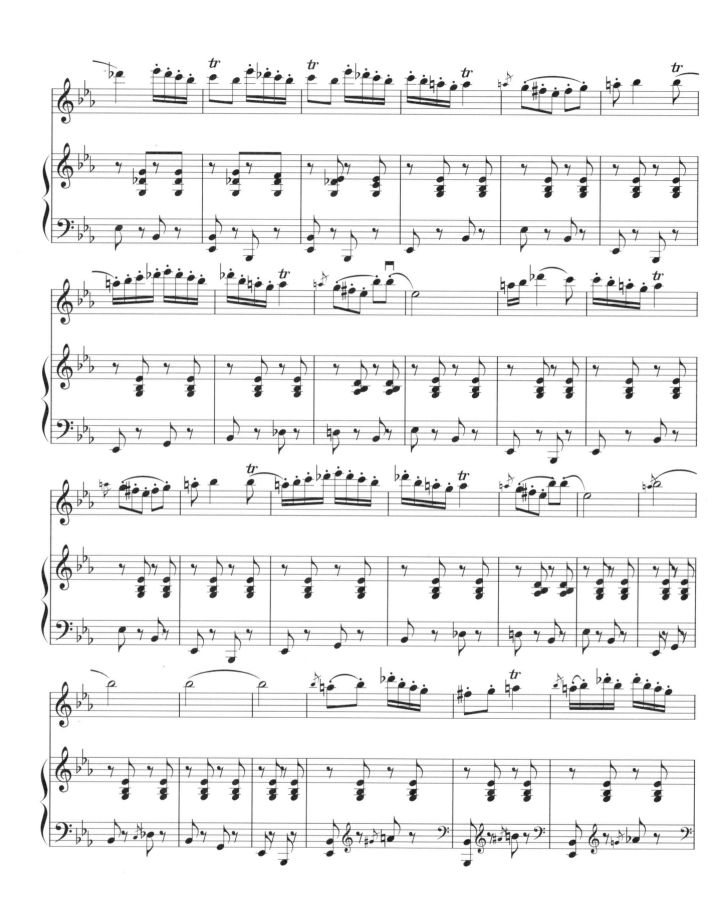

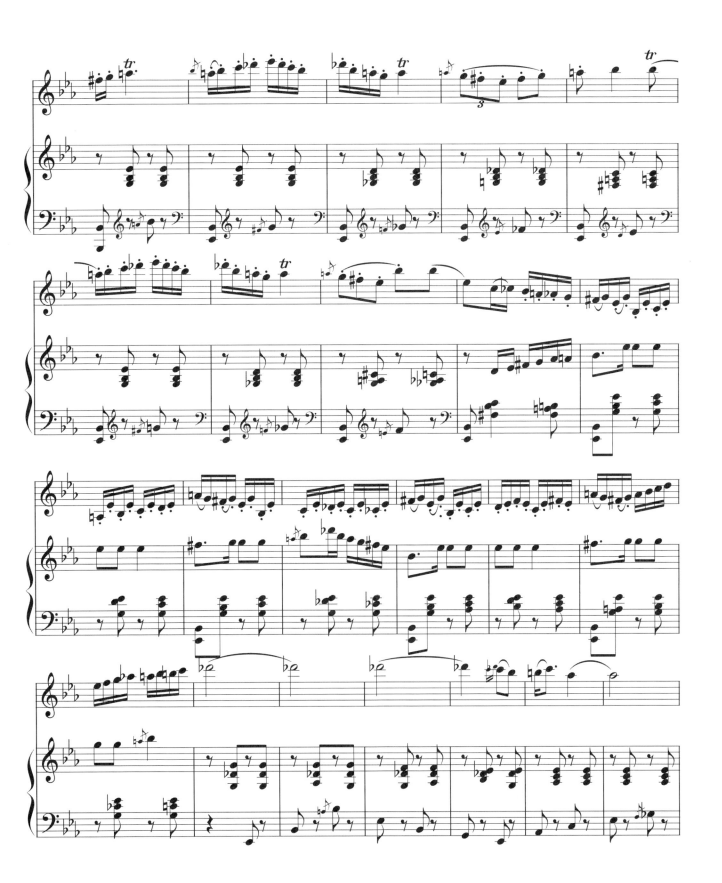

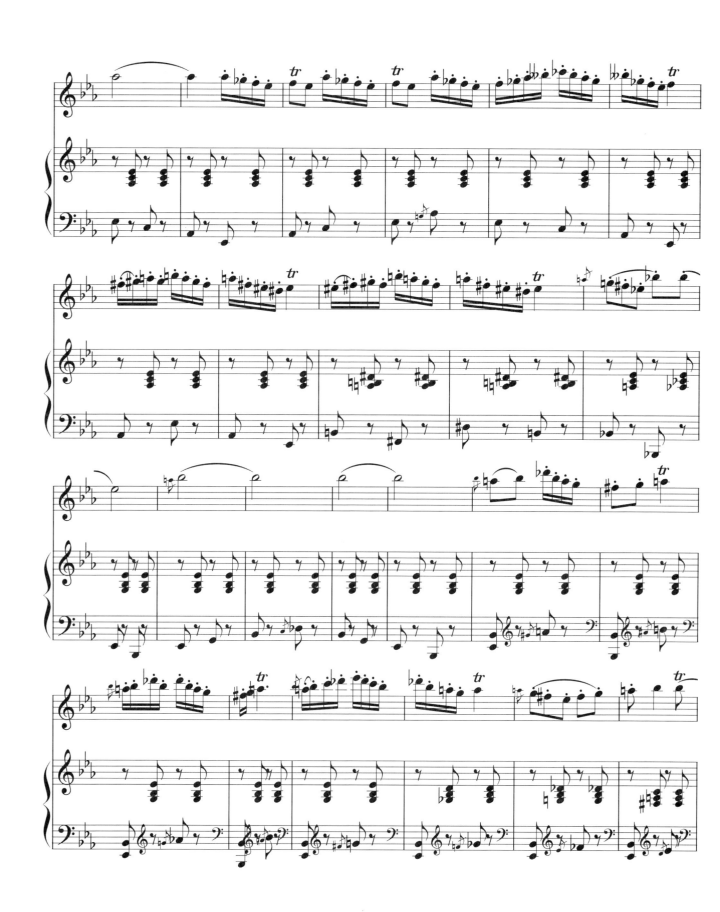

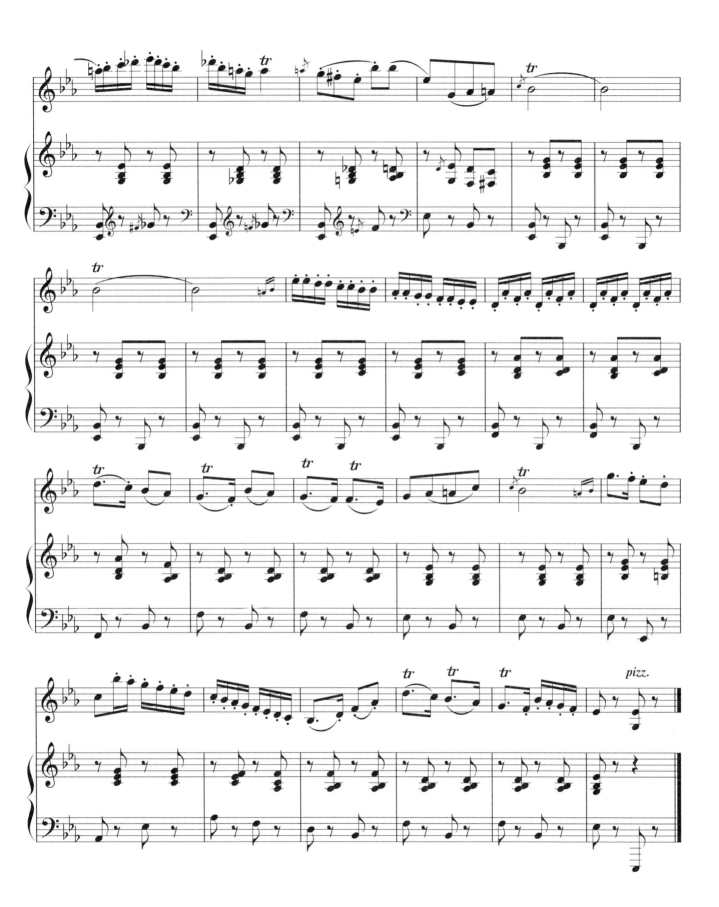

11 Souper Csardas

Zoltan

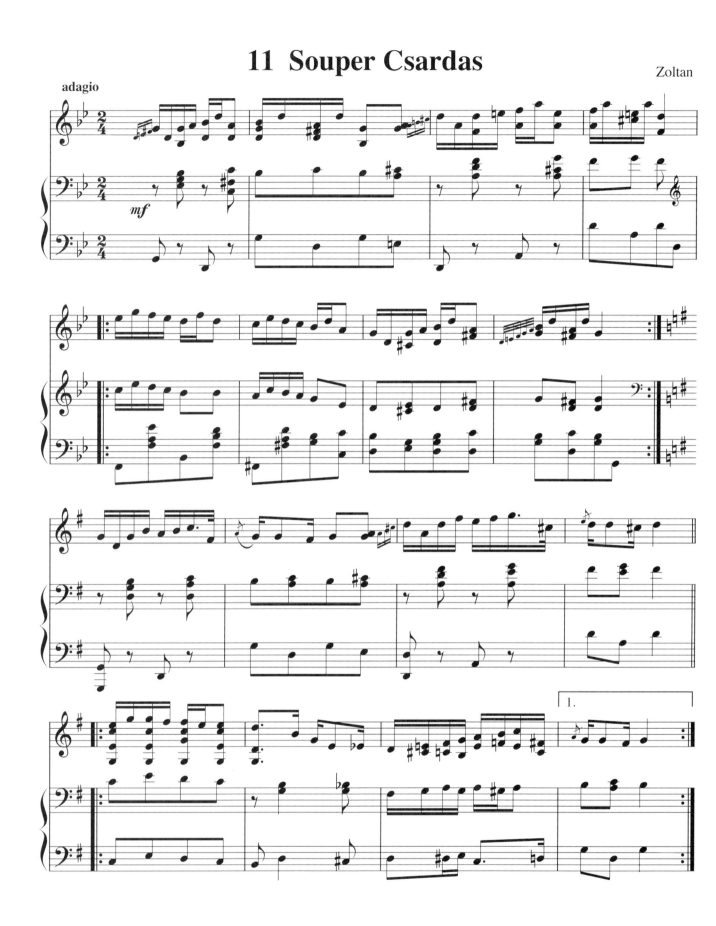

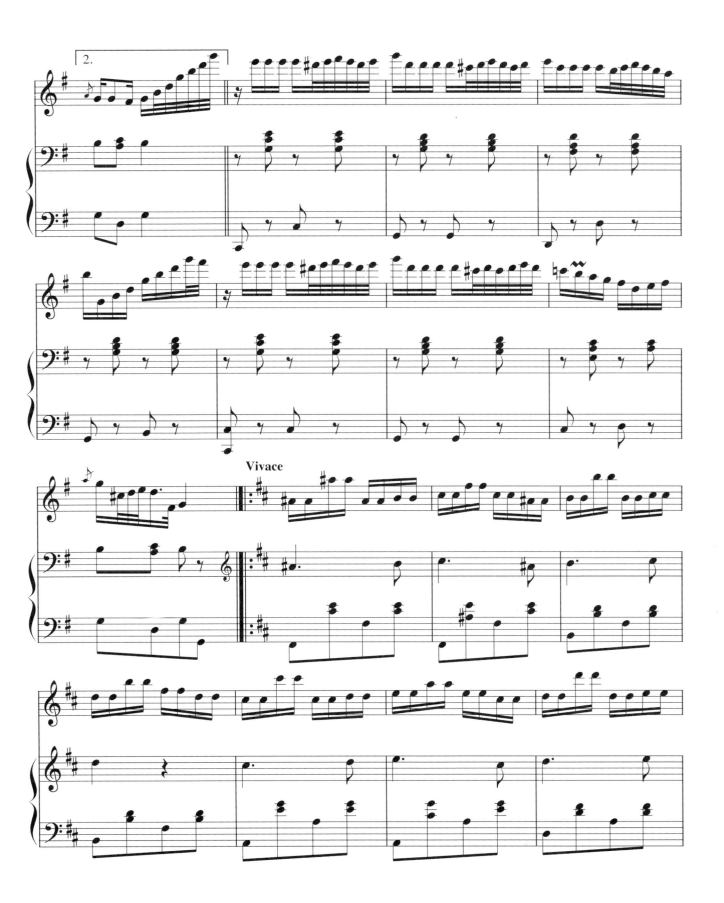

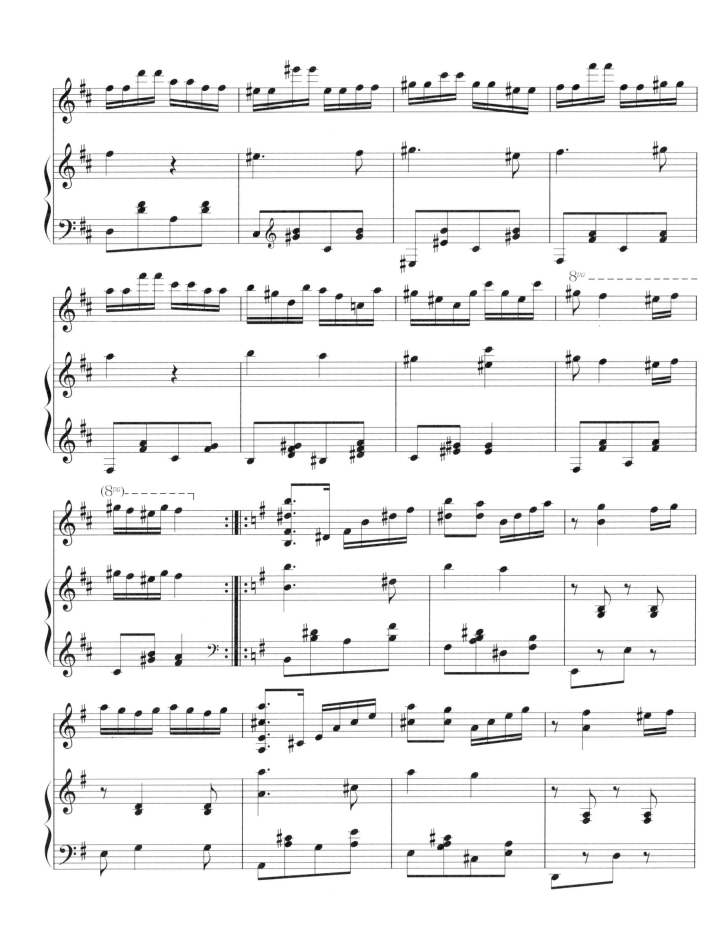

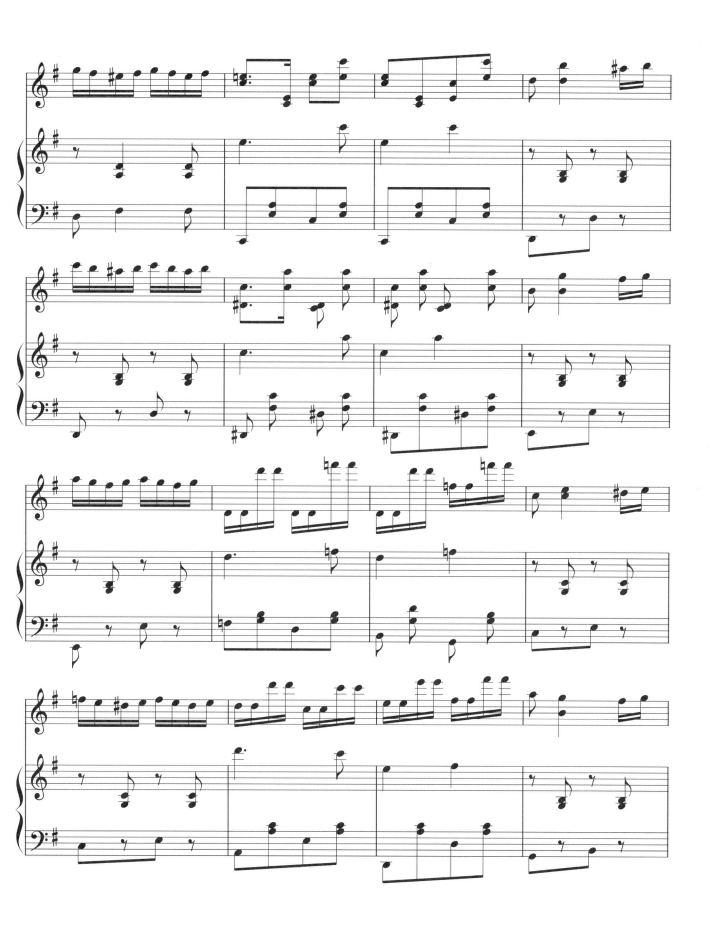

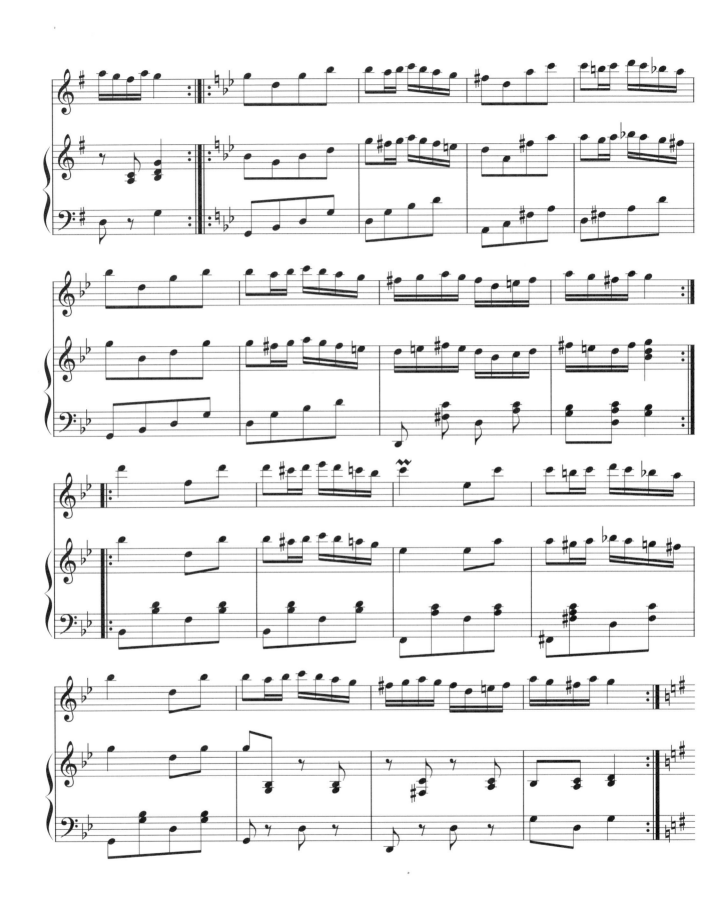

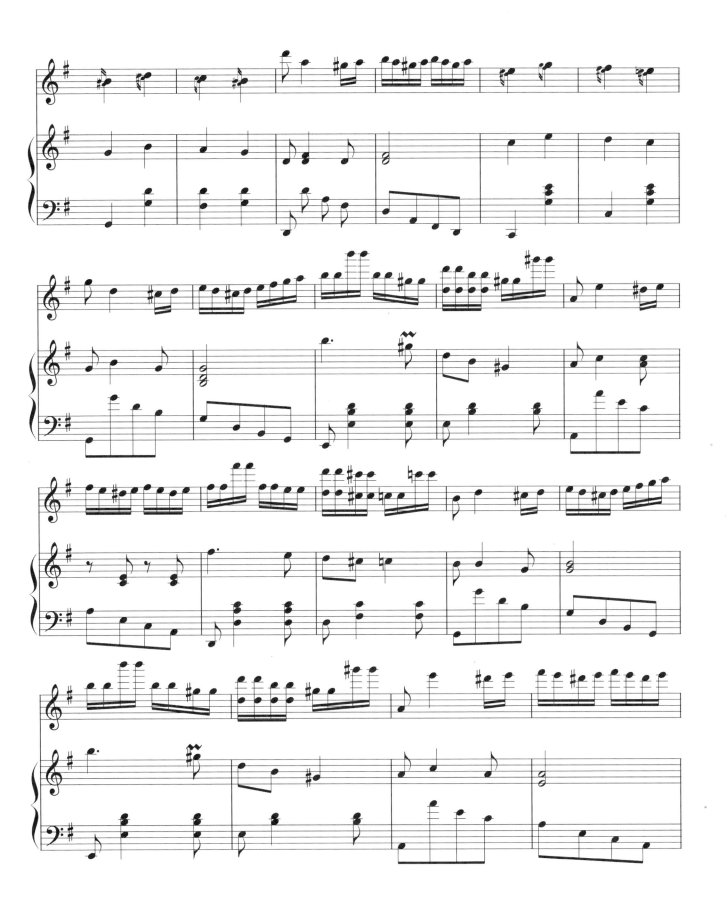

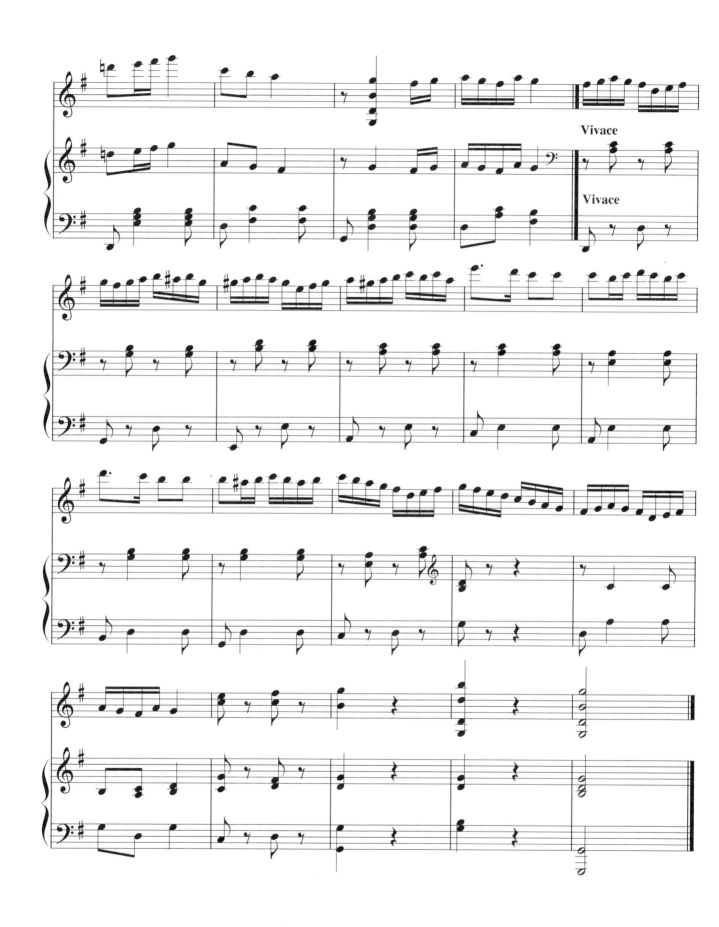

Vivace

Vivace

12 Fifth Nocturne

Allegretto

I.Leybach
Arr. Wagahai Yang 1989.5.30

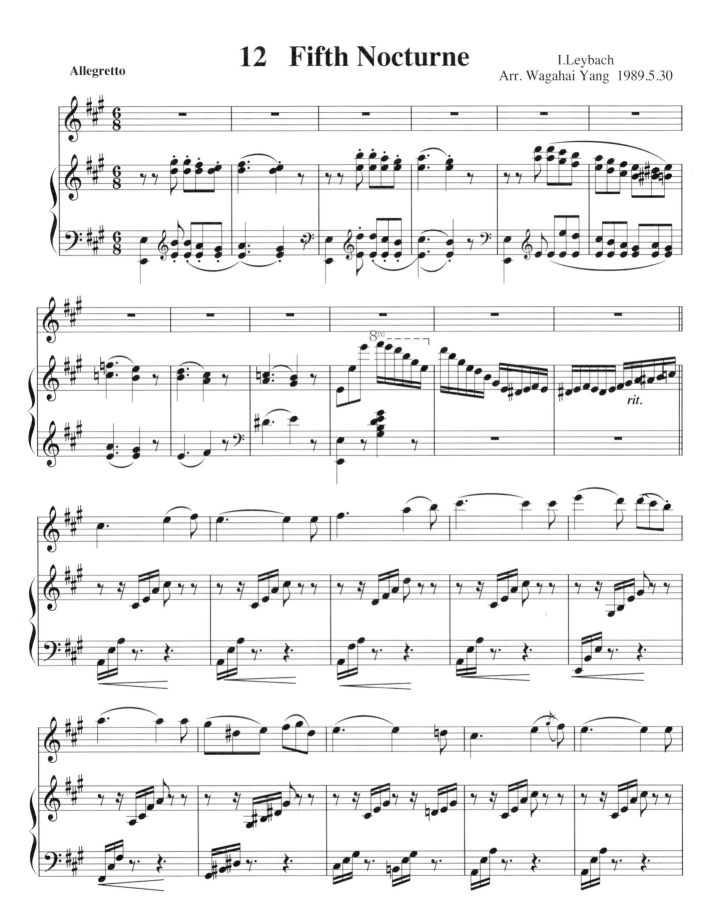

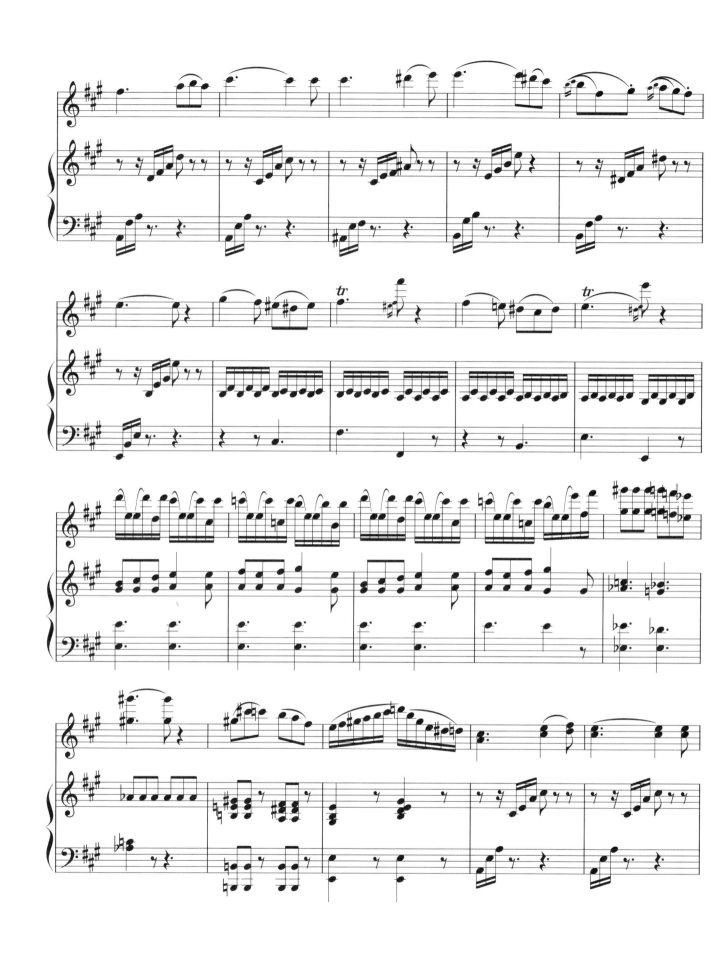

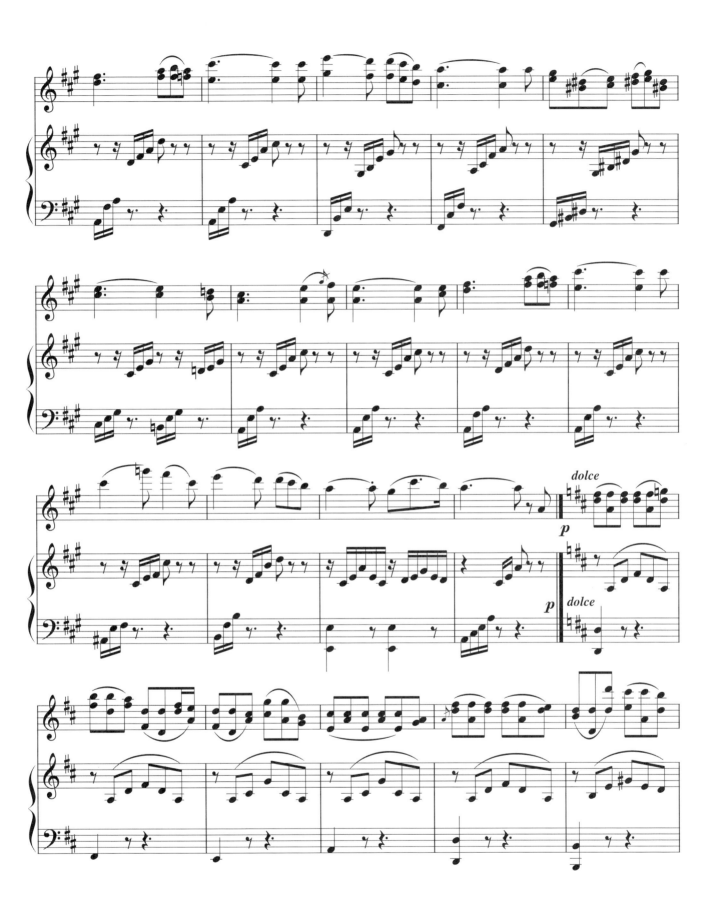

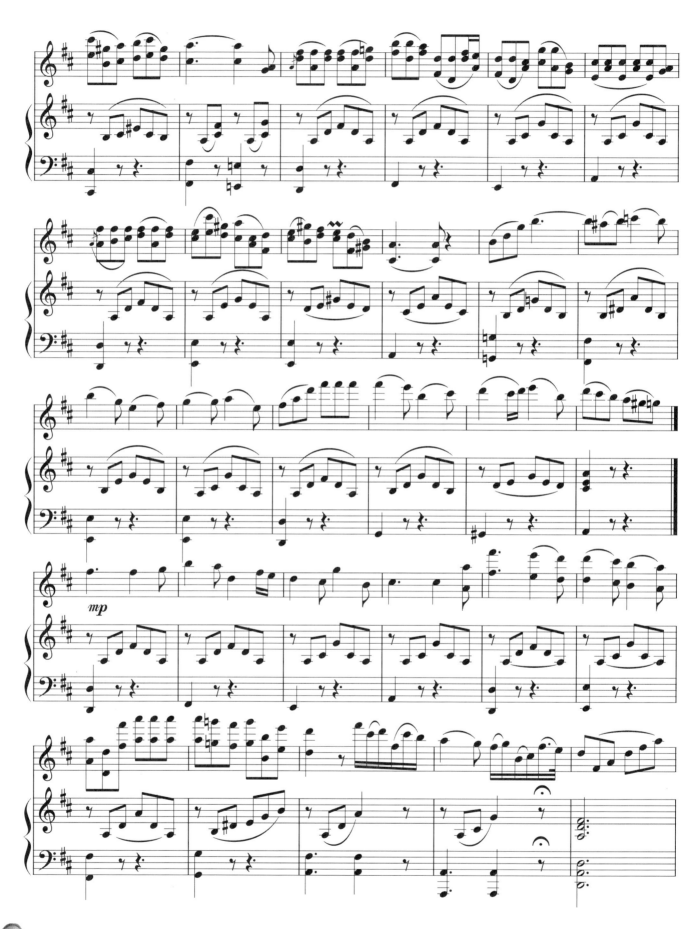

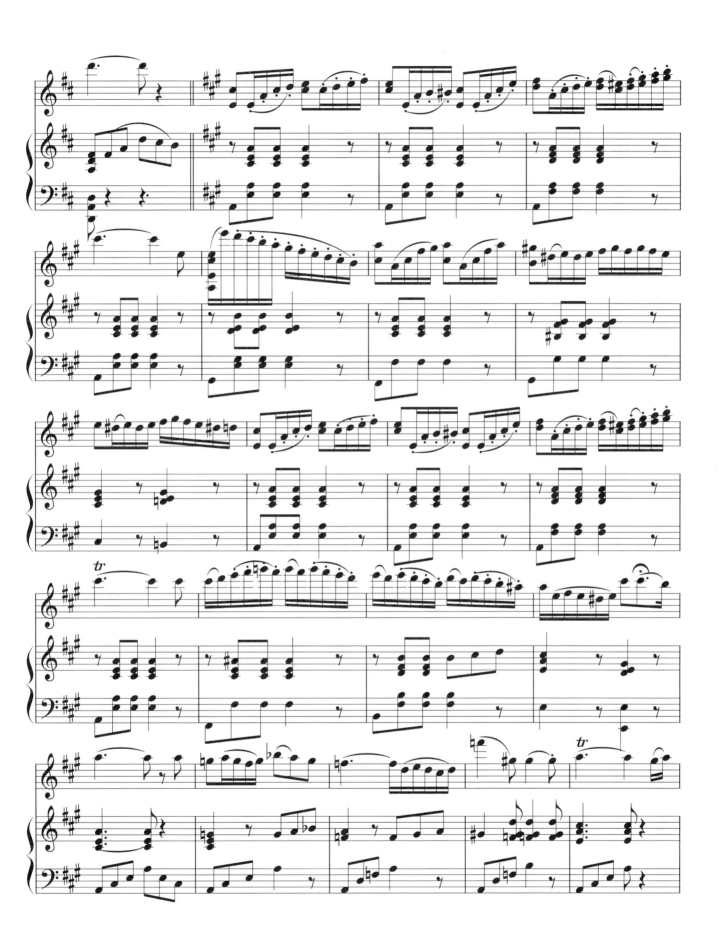

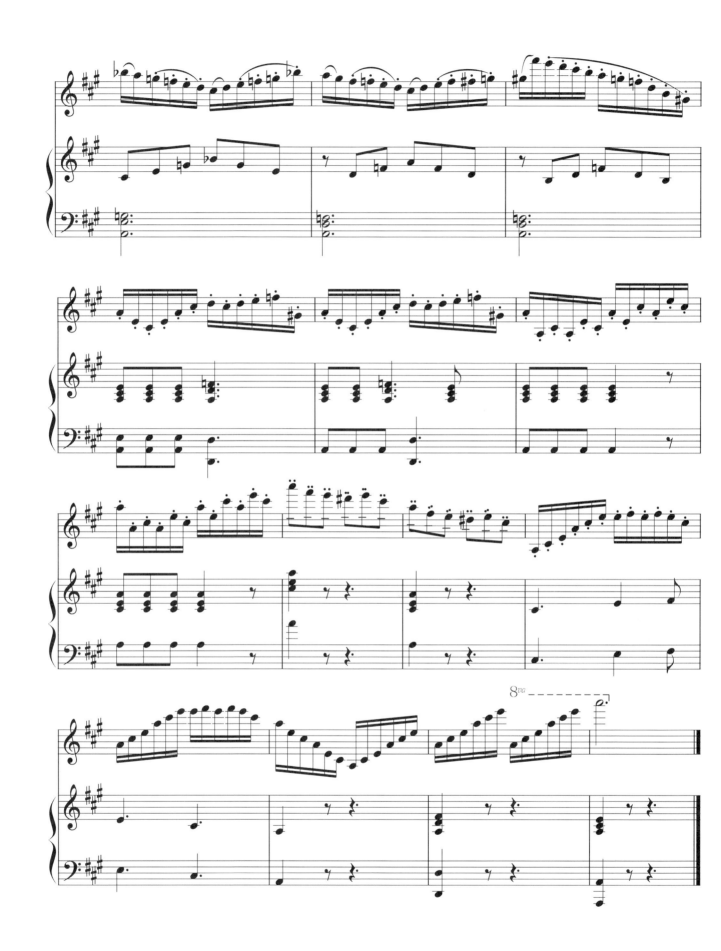

13 Danza delle spade

Khatchaturian

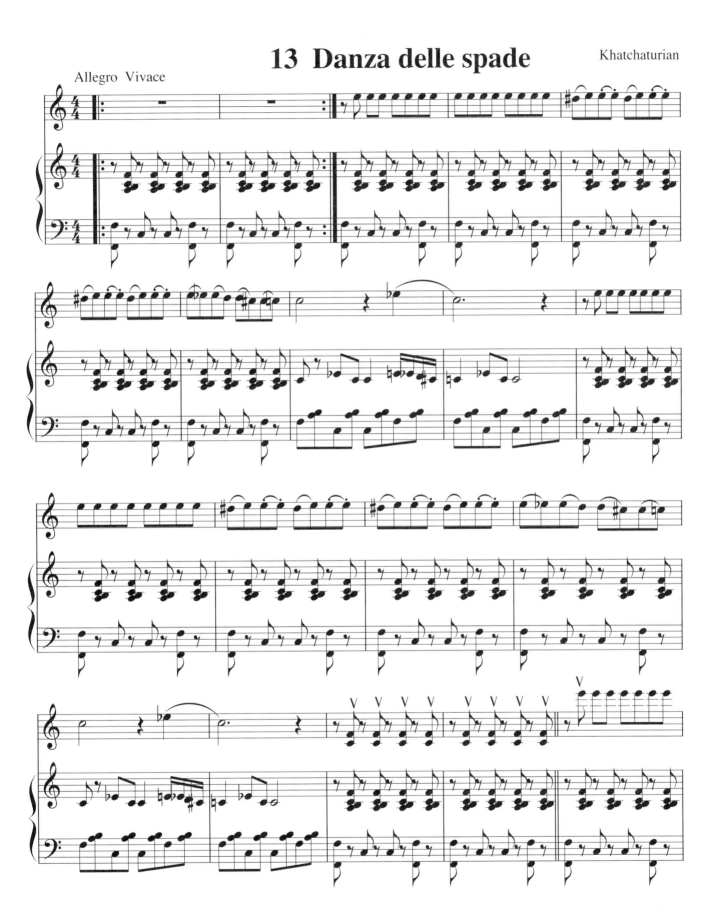

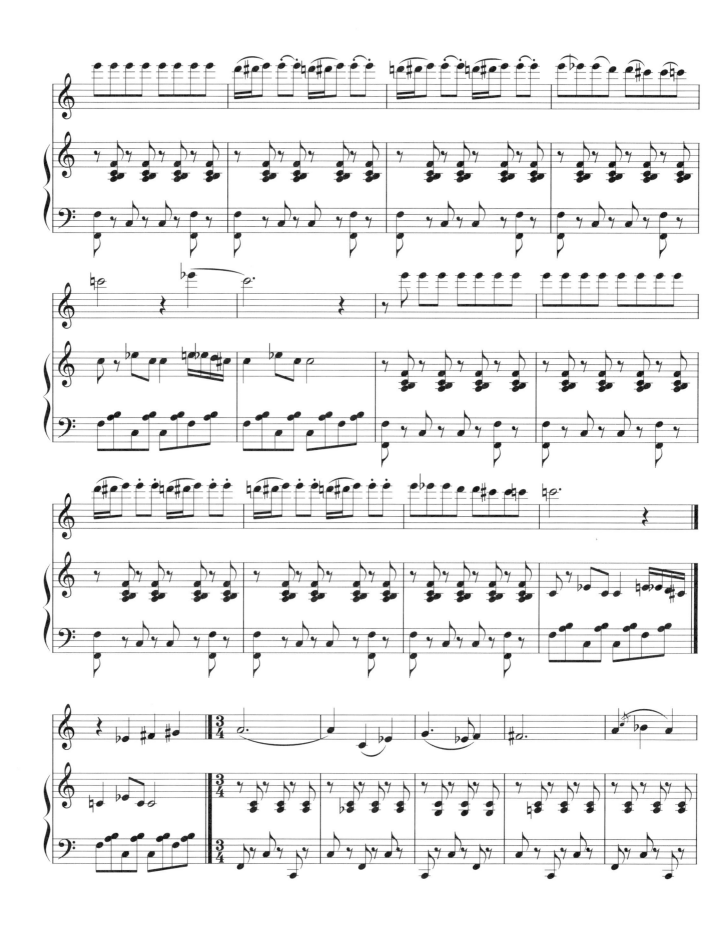

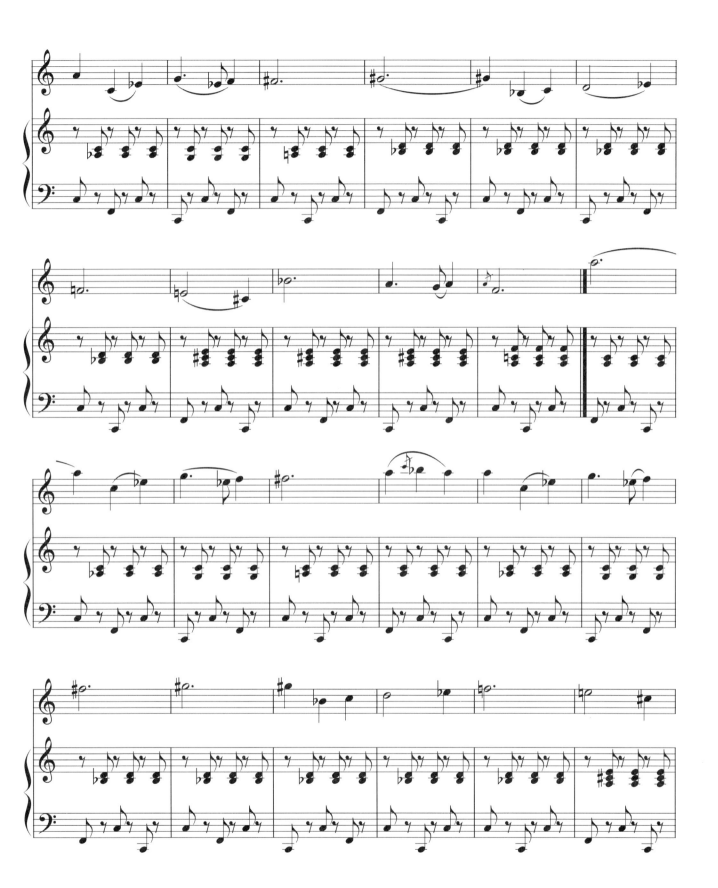

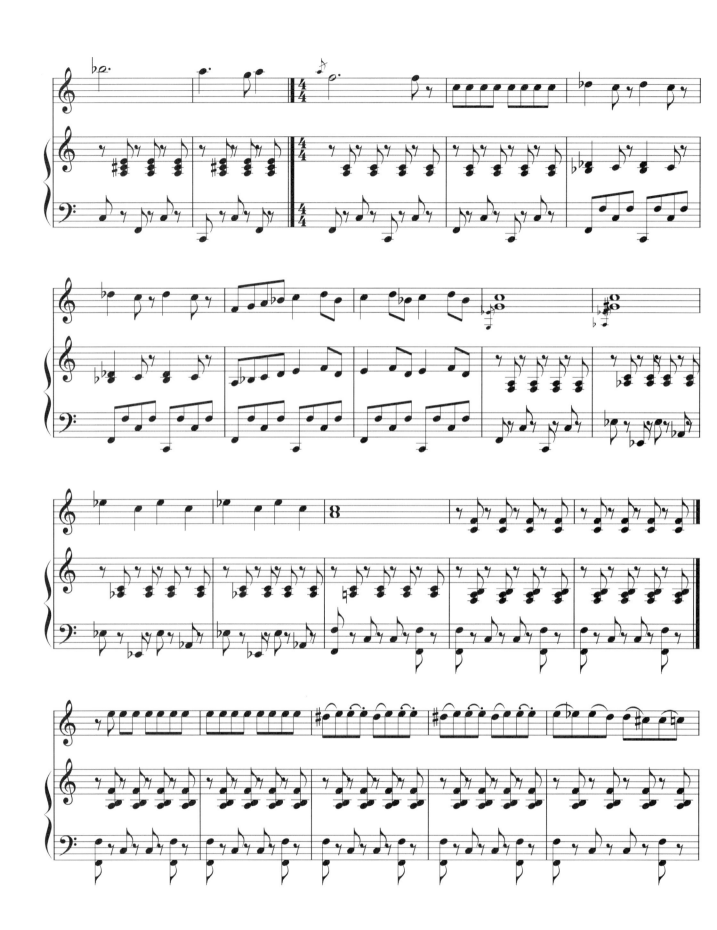

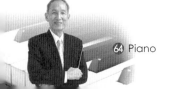

14 Il Barbiere di Siviglia

G.Rossini

Largo al factotum della citta

Arr.W. Yang 1989 7.21

Allegro Vivace

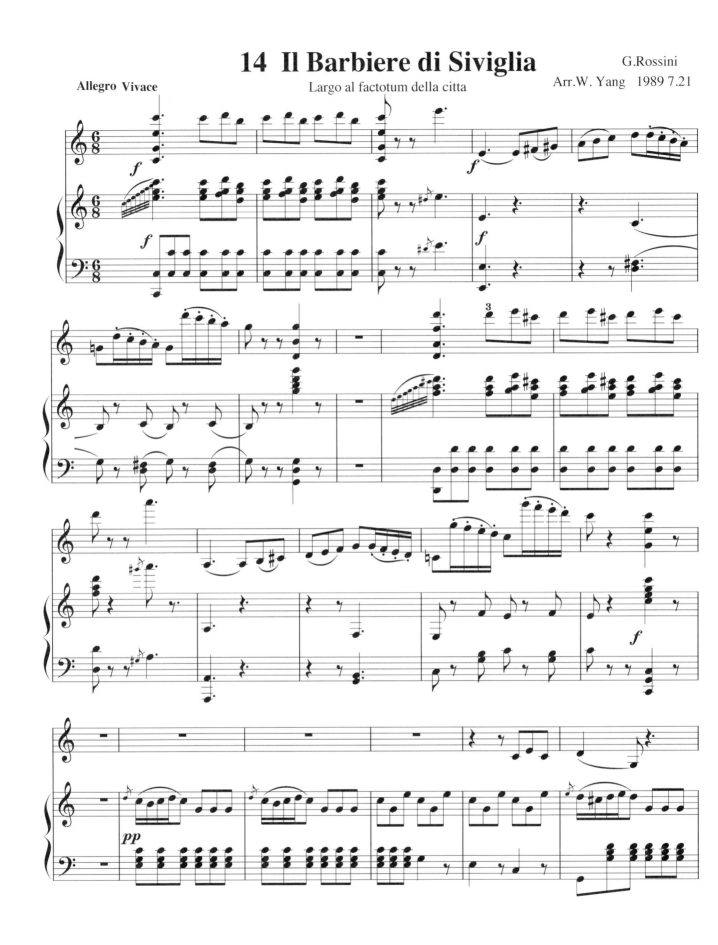

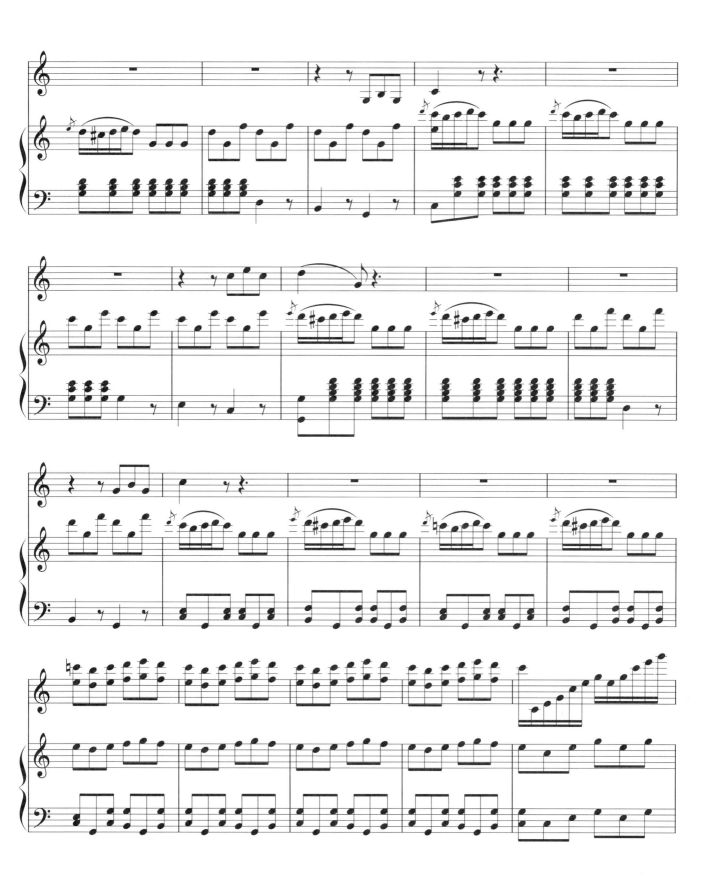

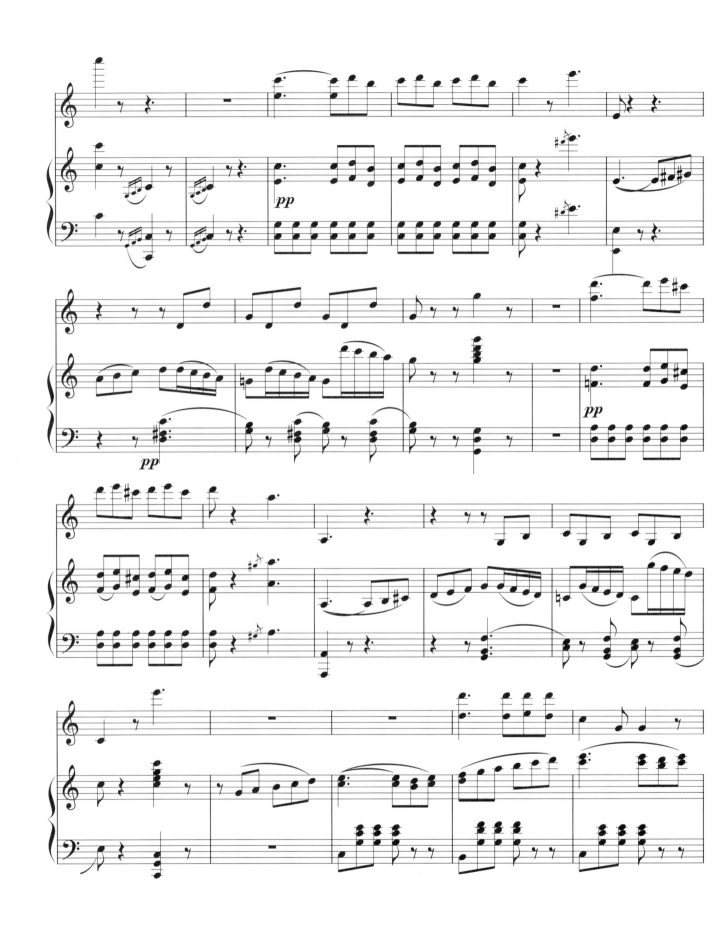

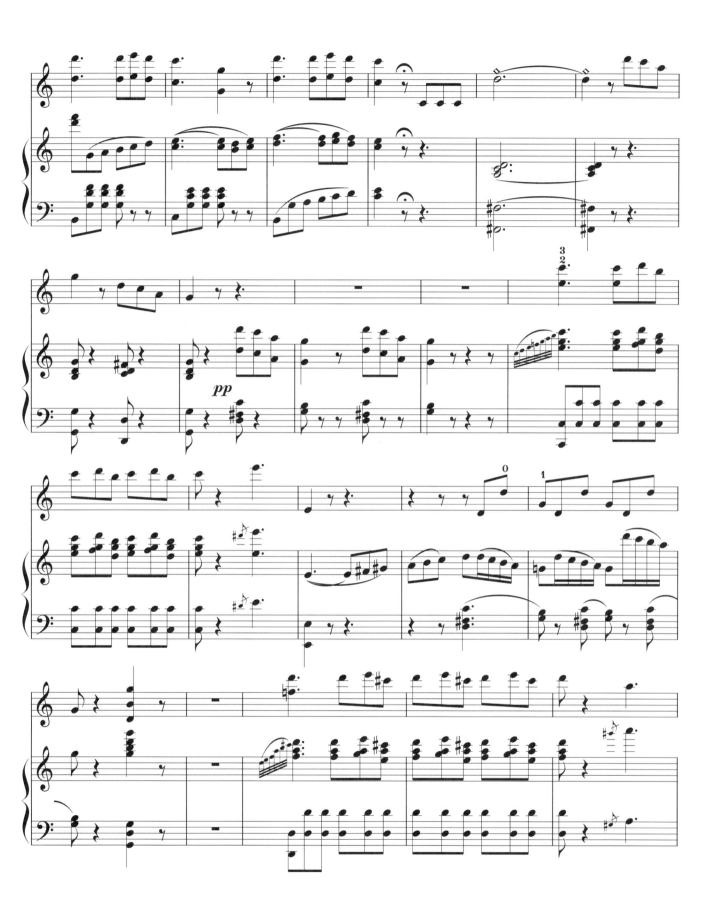

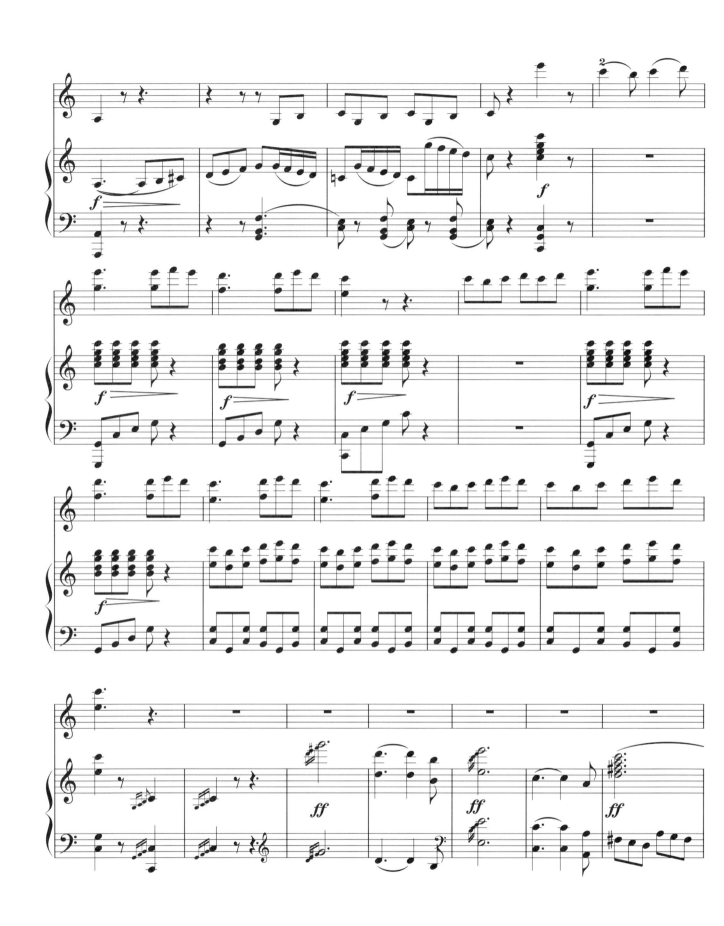

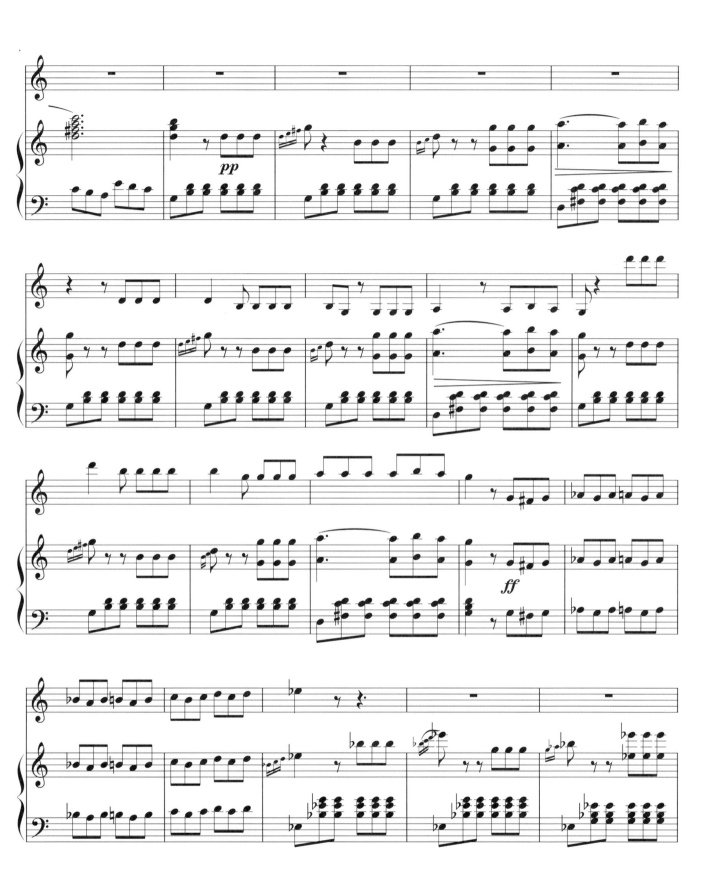

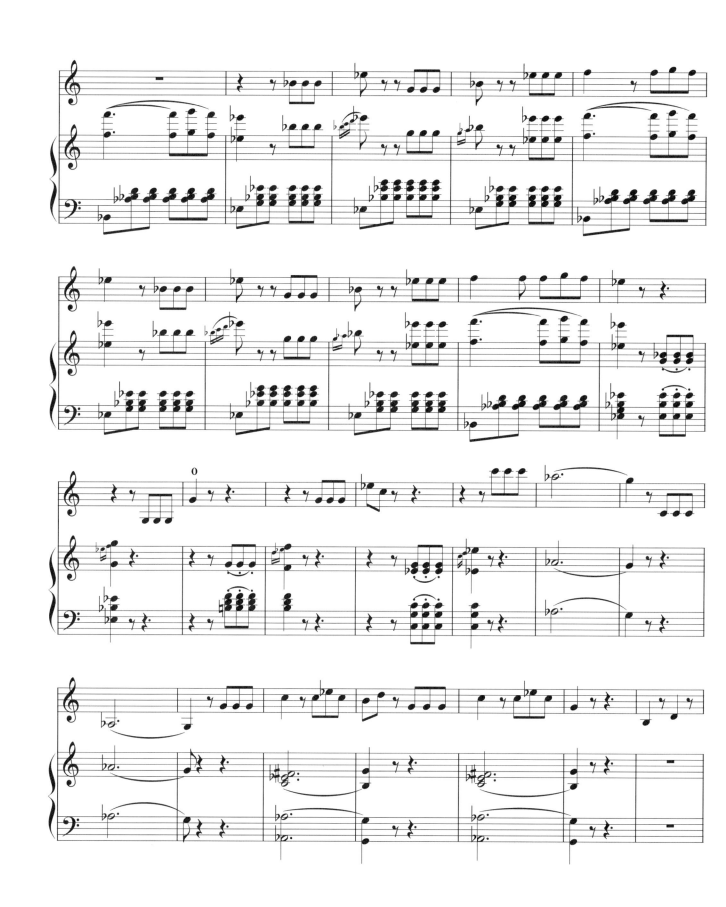

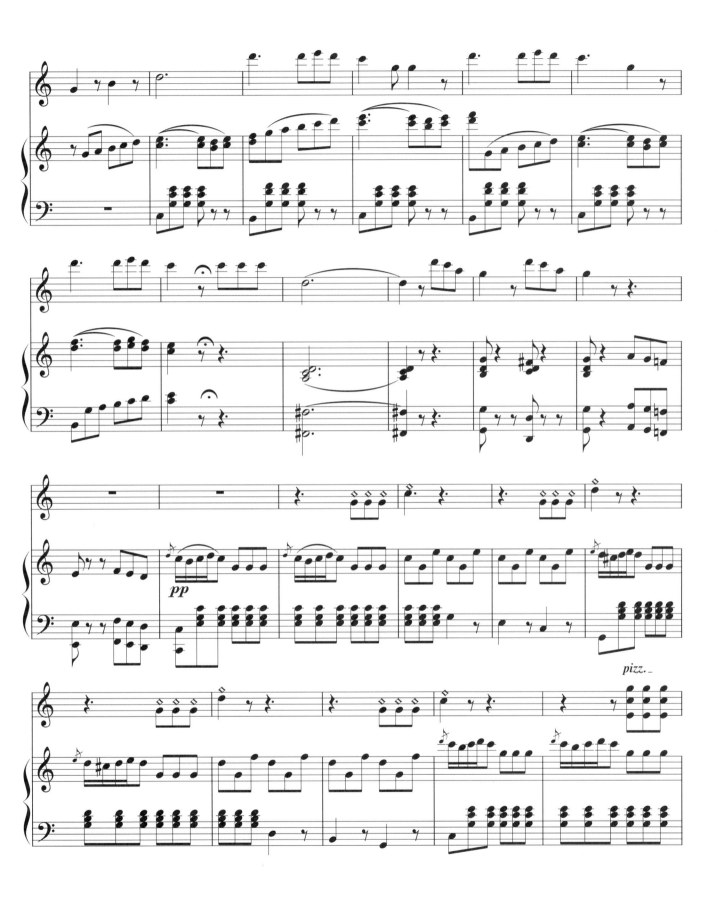

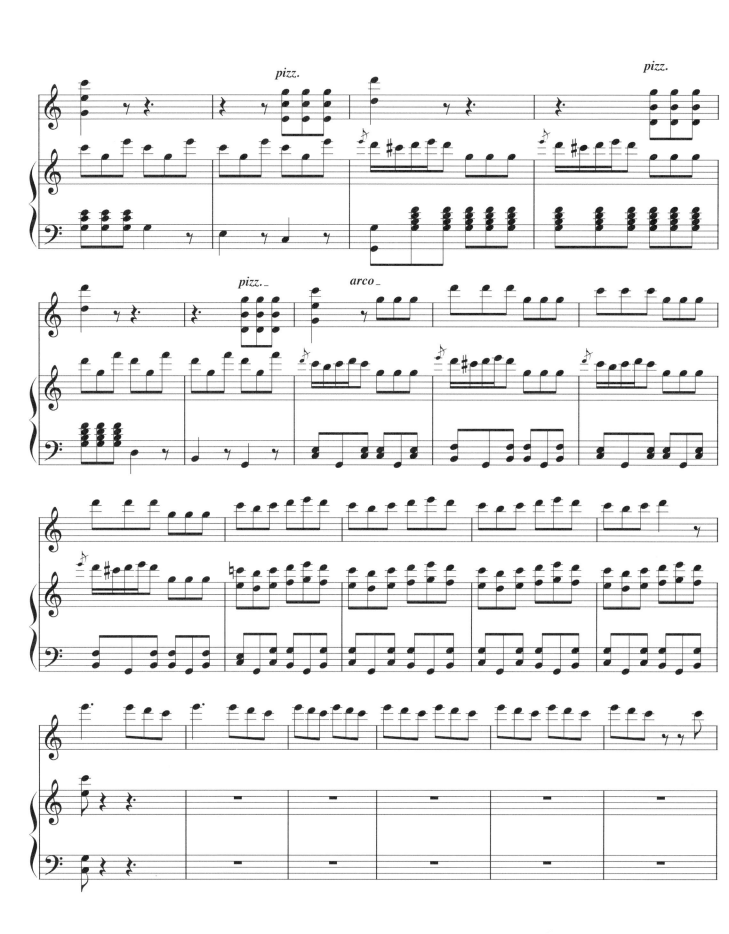

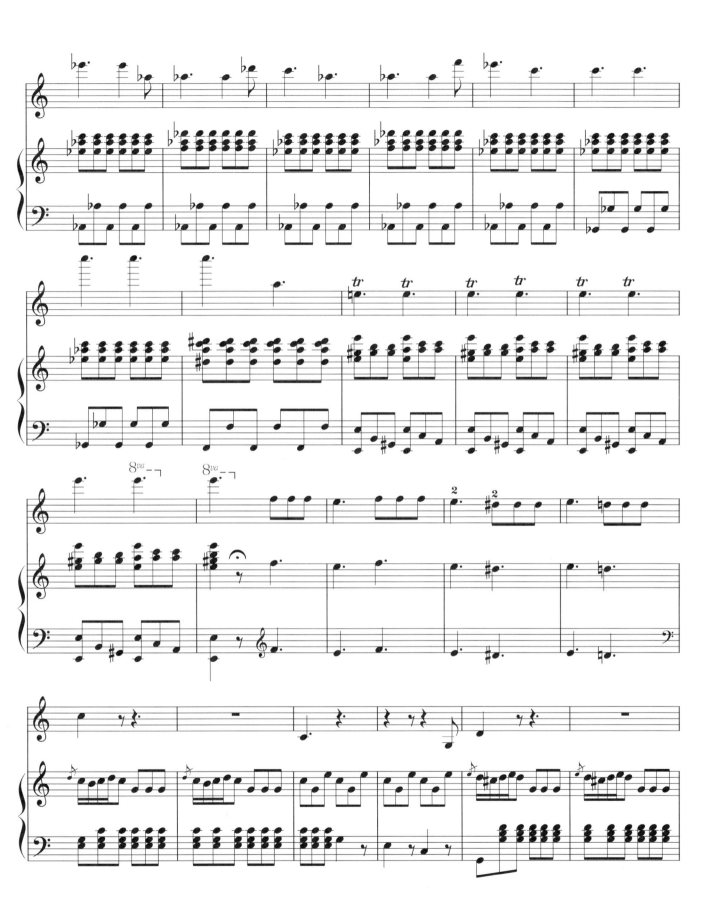

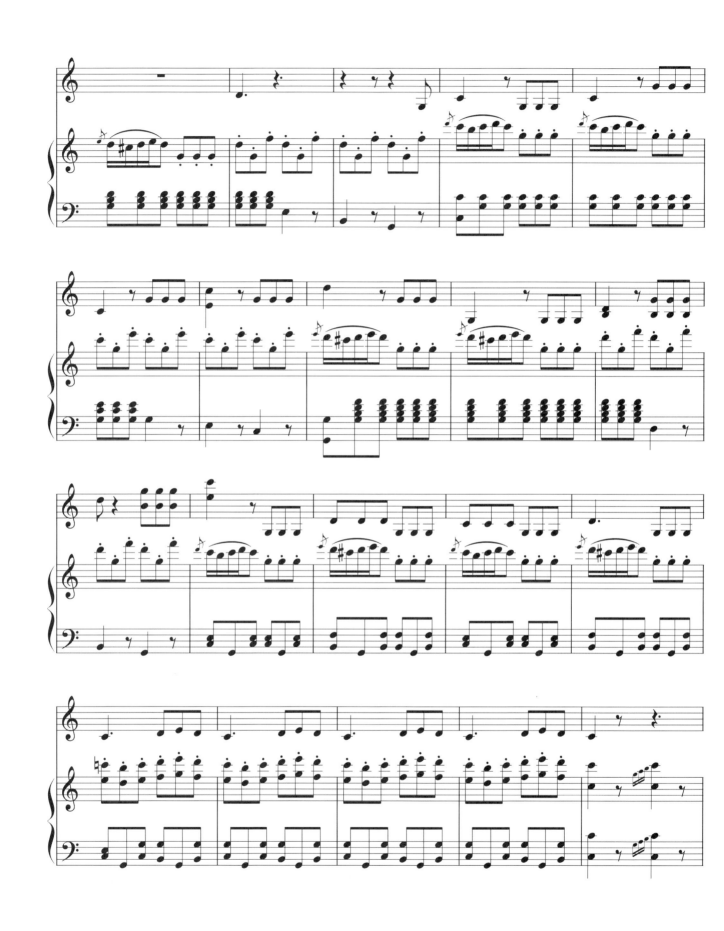

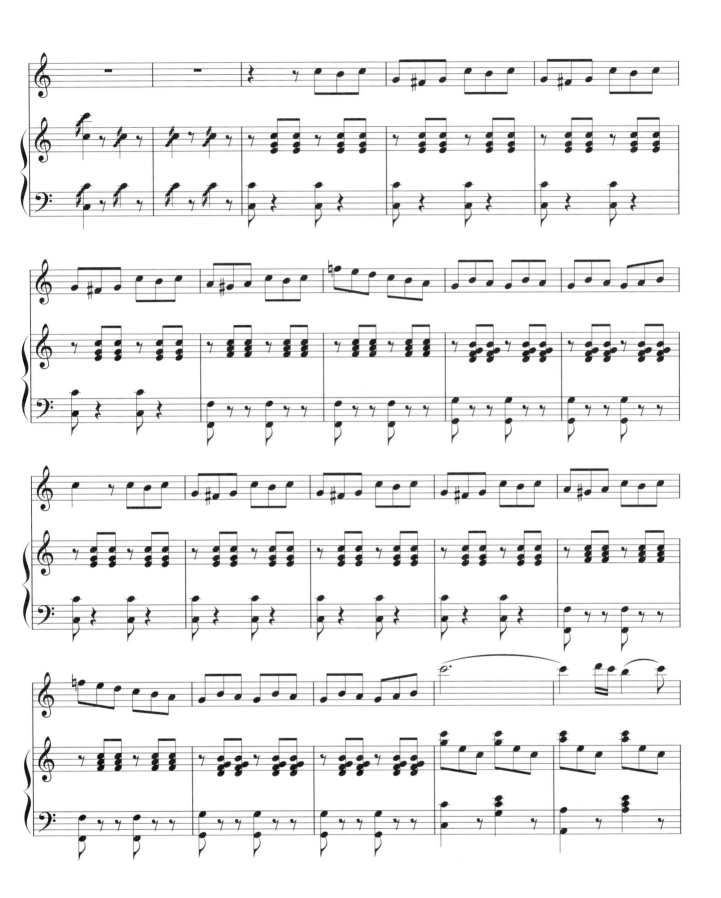

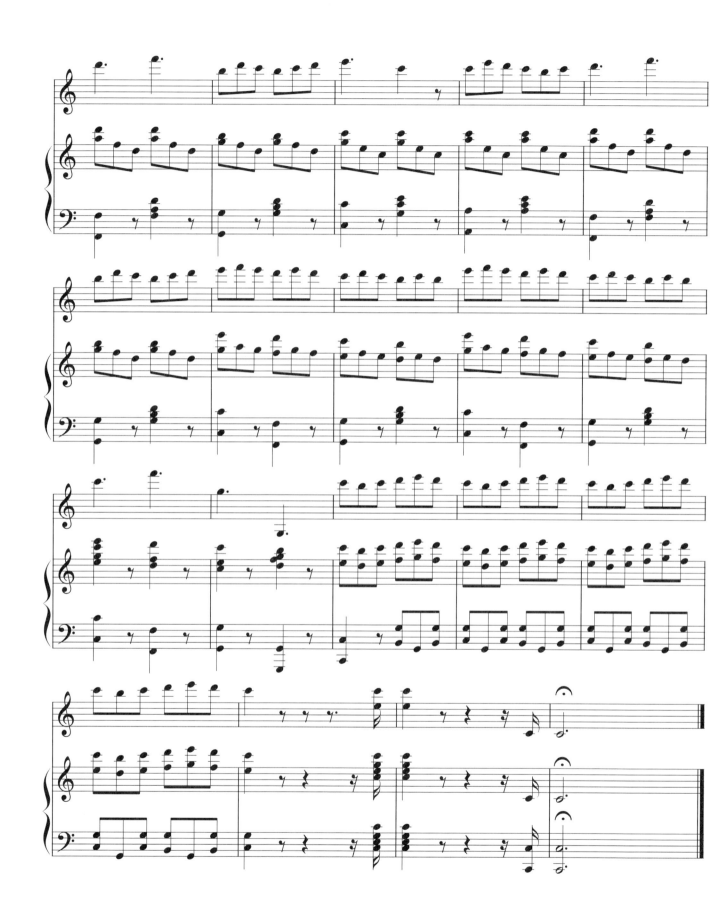

Romanian Rhapsody

No.1 Op.11 in A

G.Enescu (1881-1955)
Violin and Piano Arr.Wagahai Yang
2009.8.28

Moderato

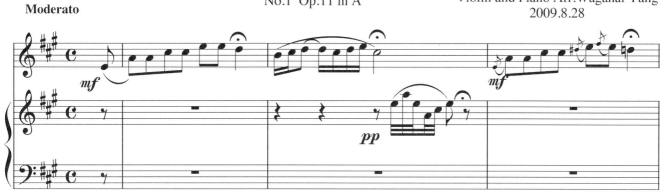

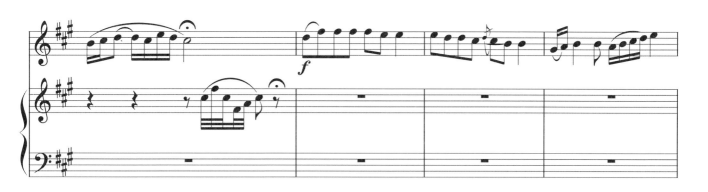

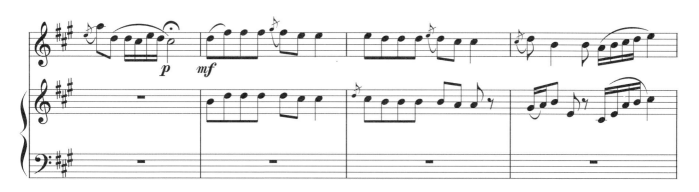

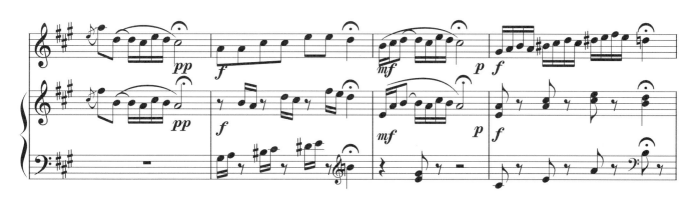

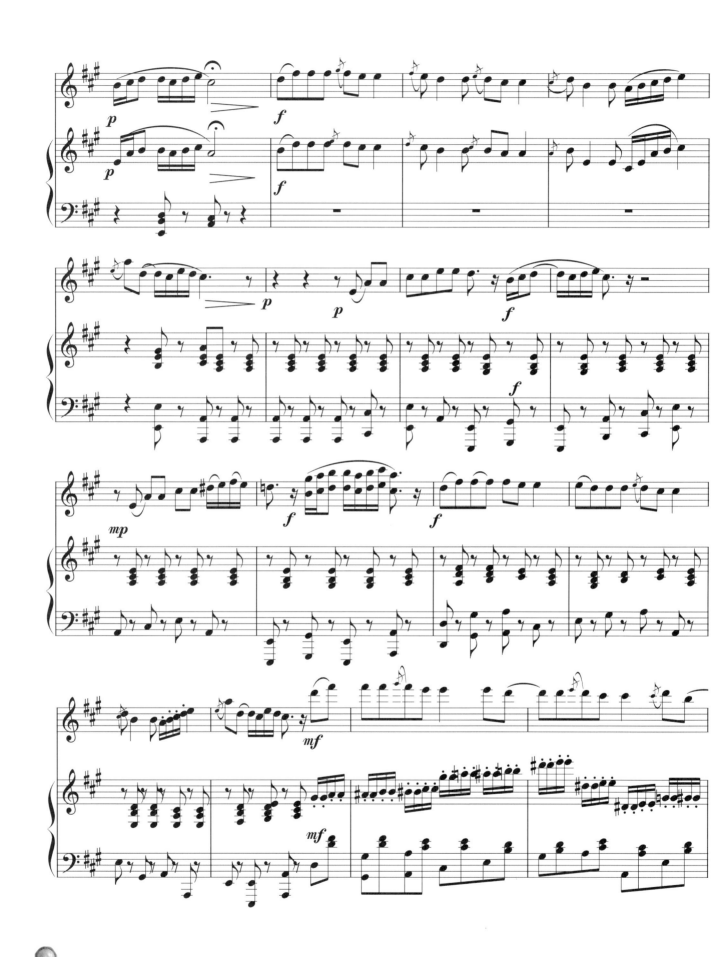

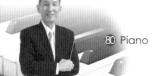

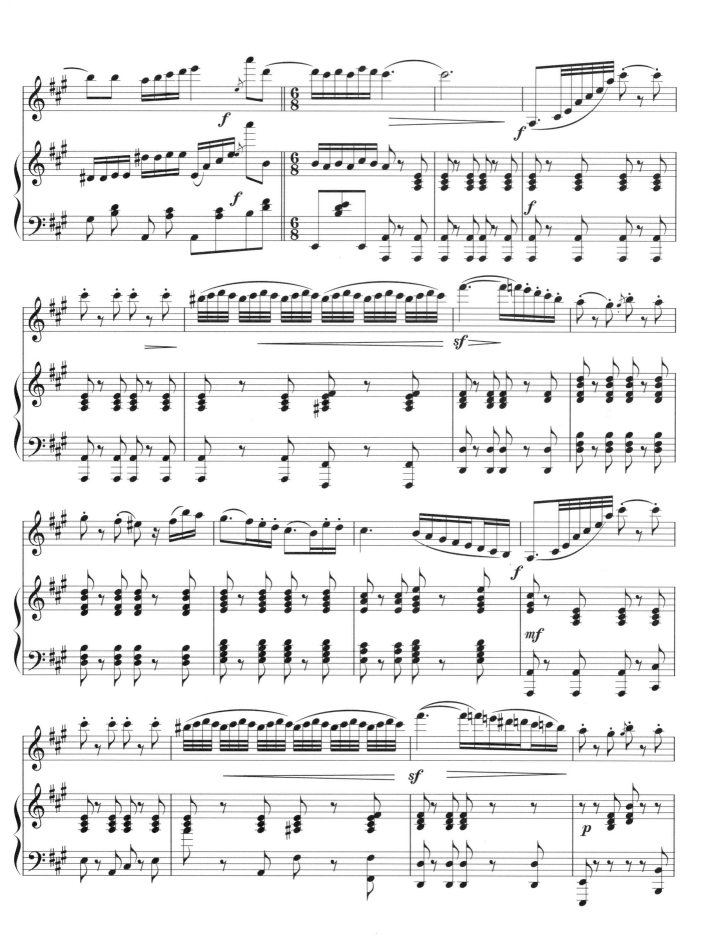

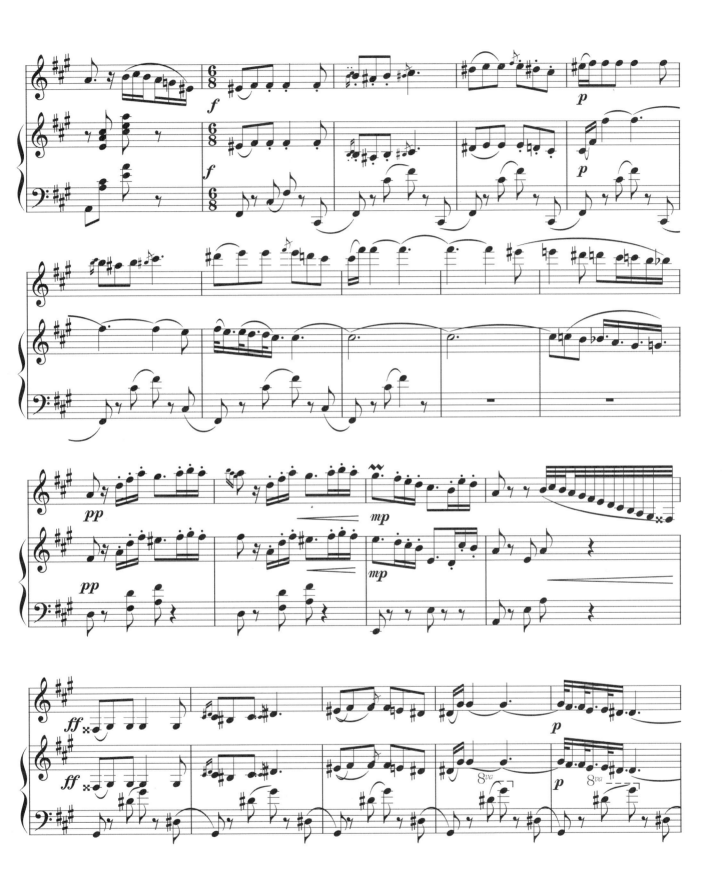

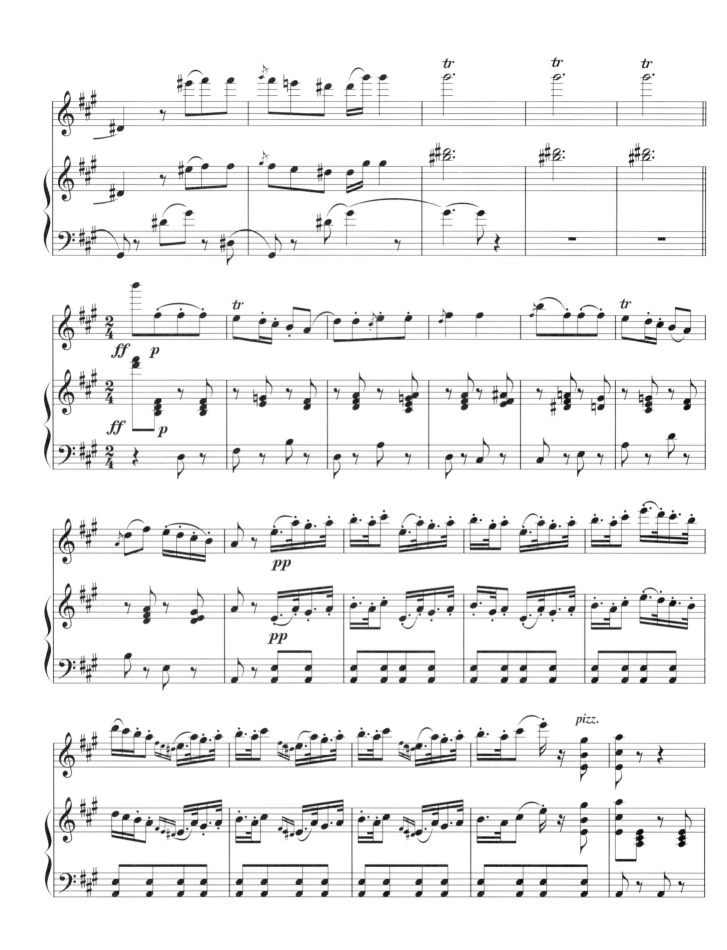

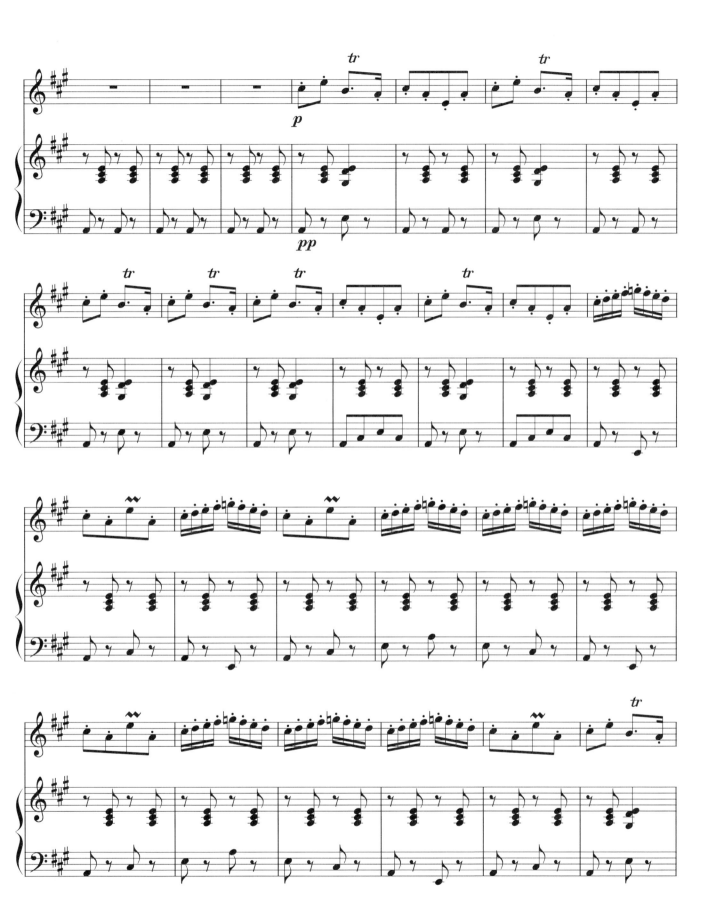

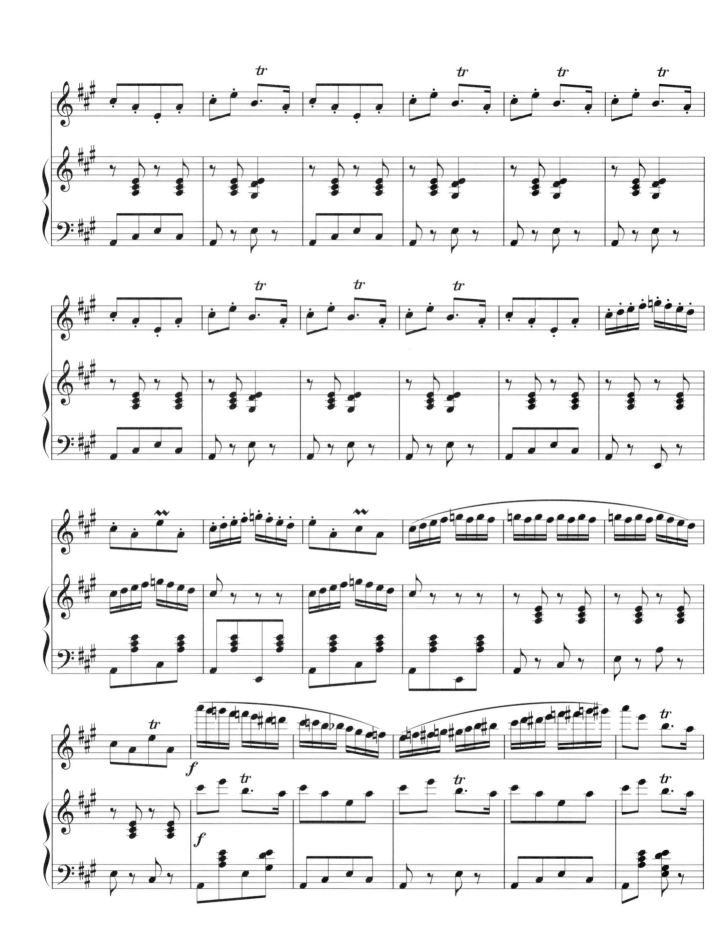

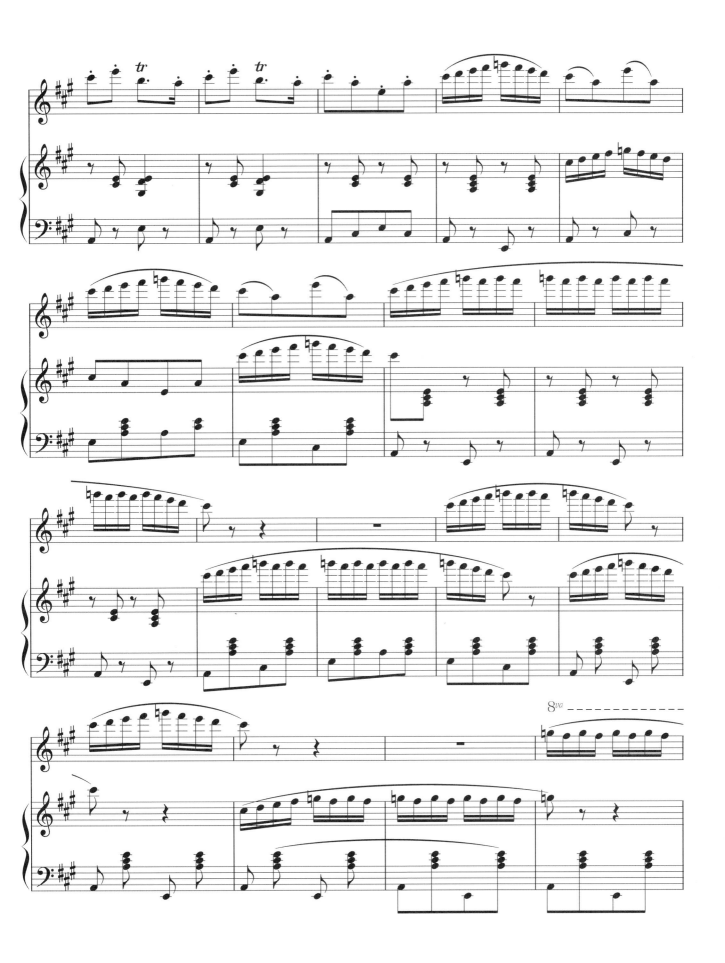

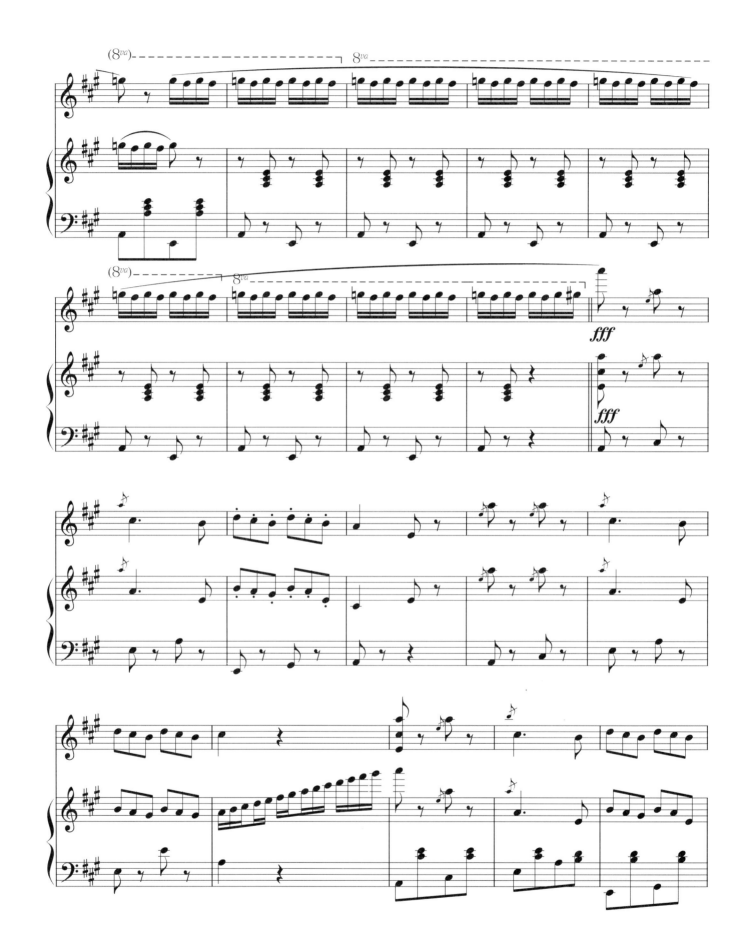

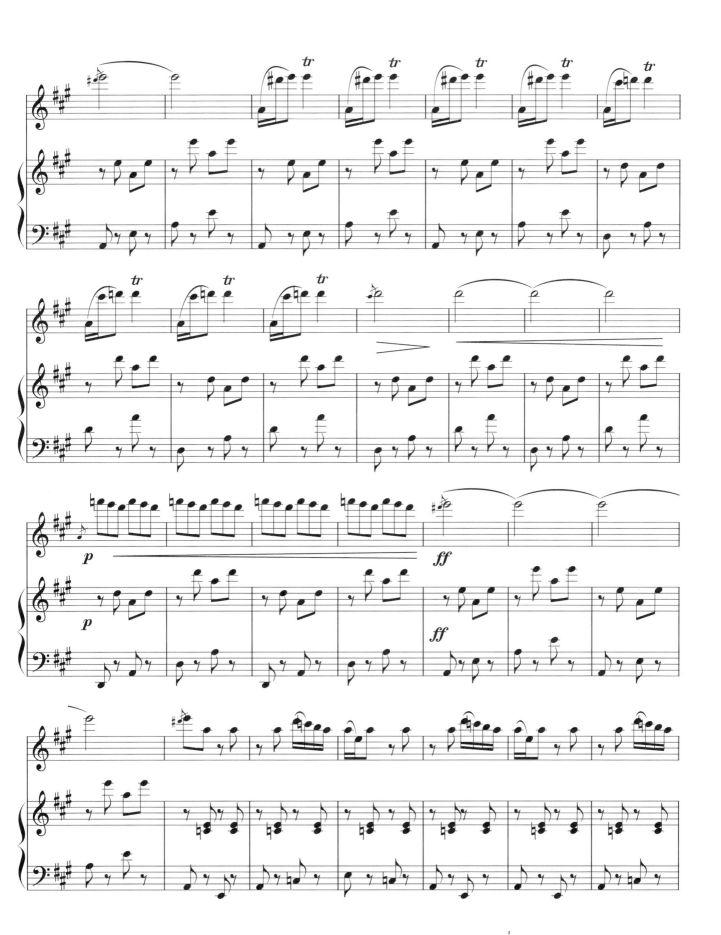

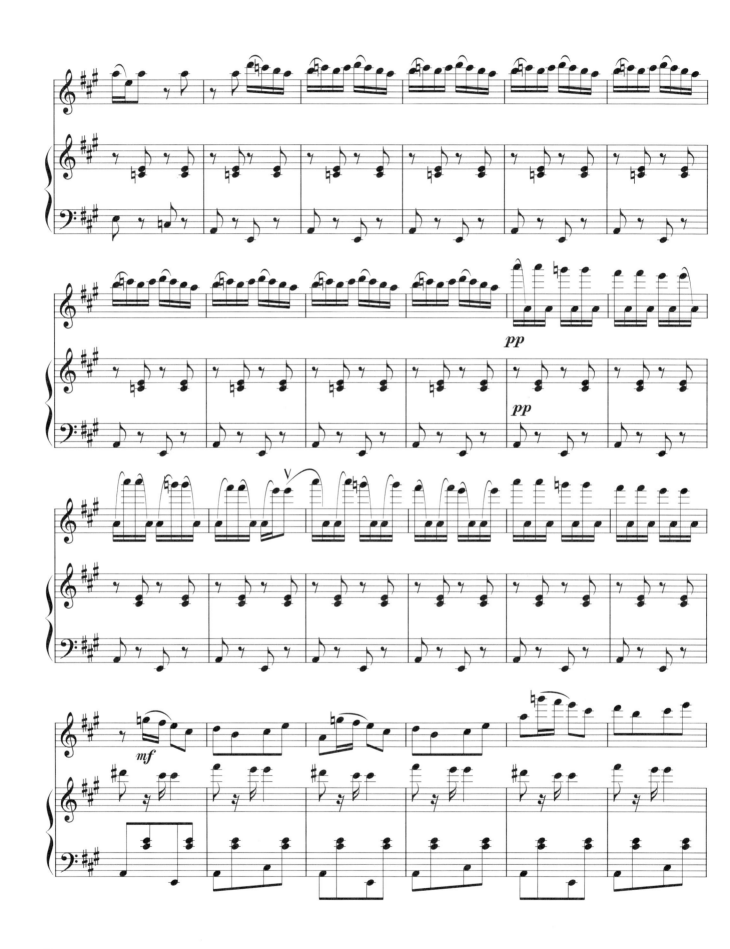

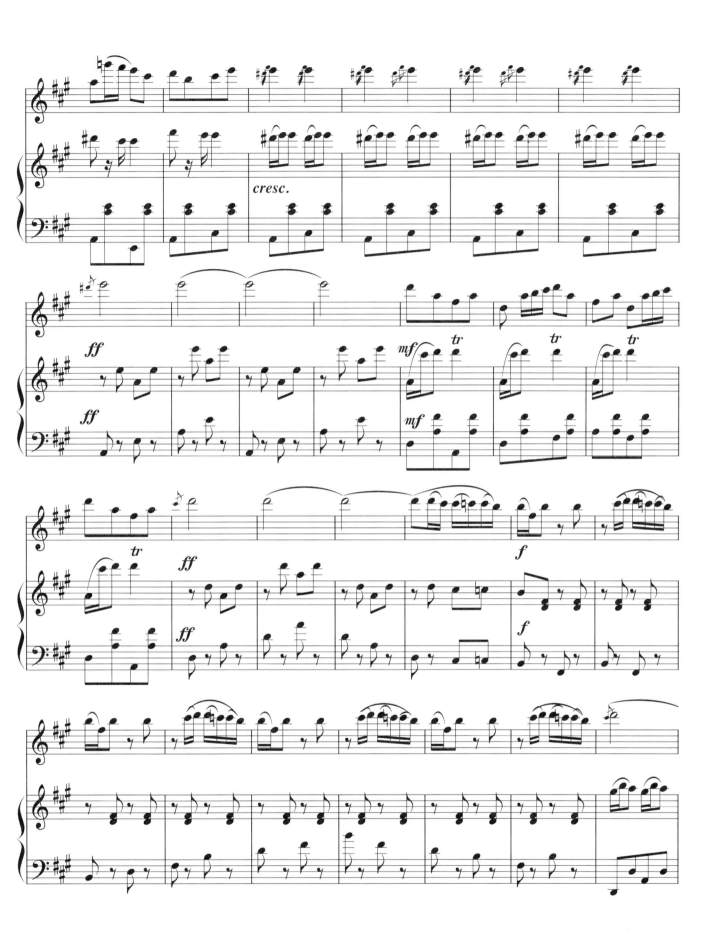

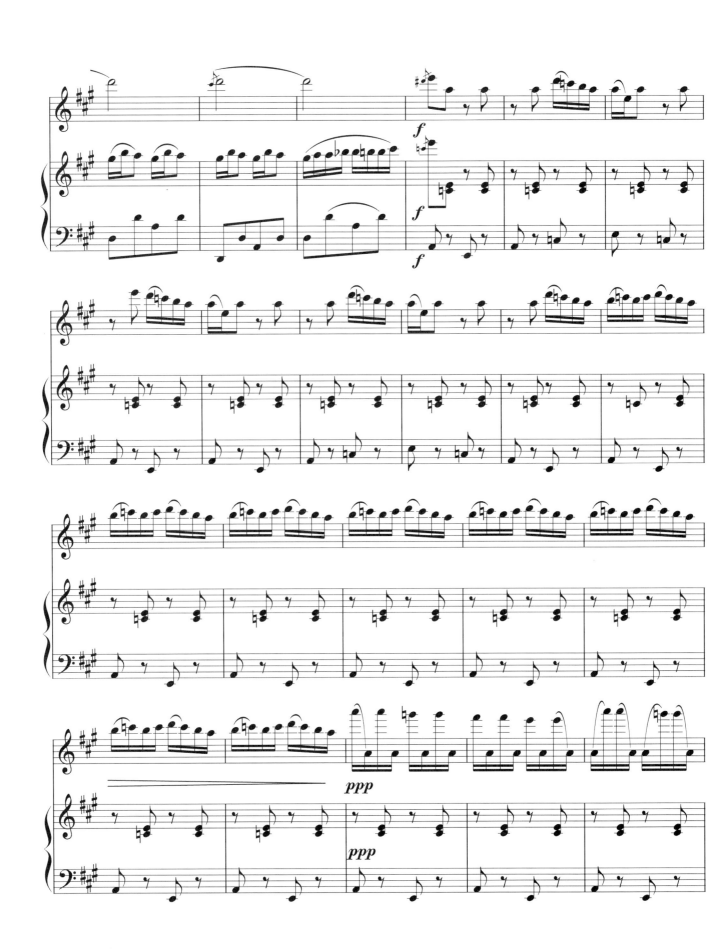

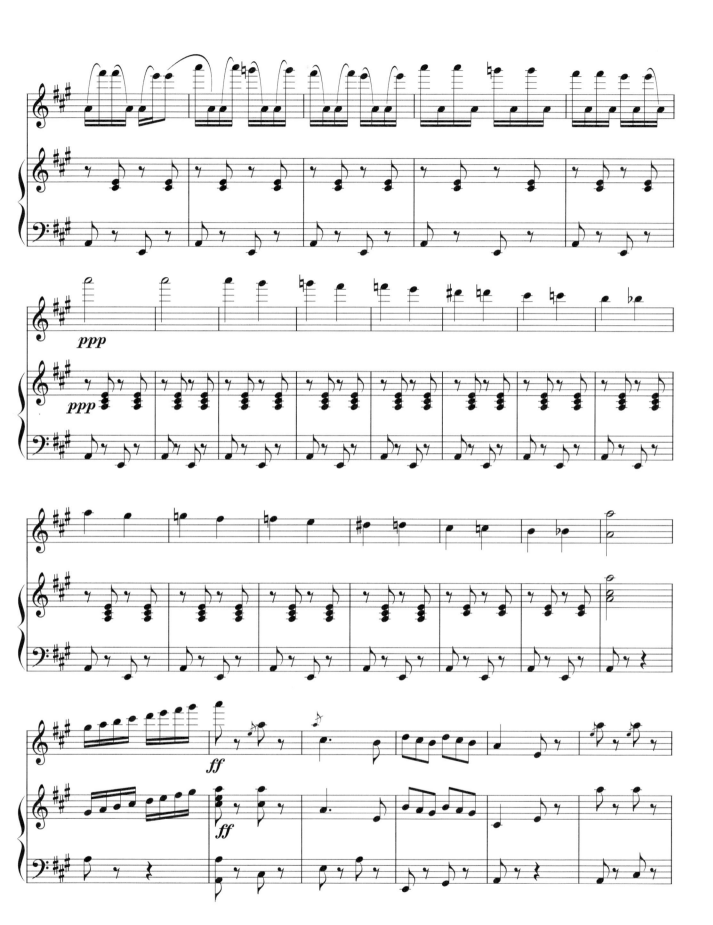

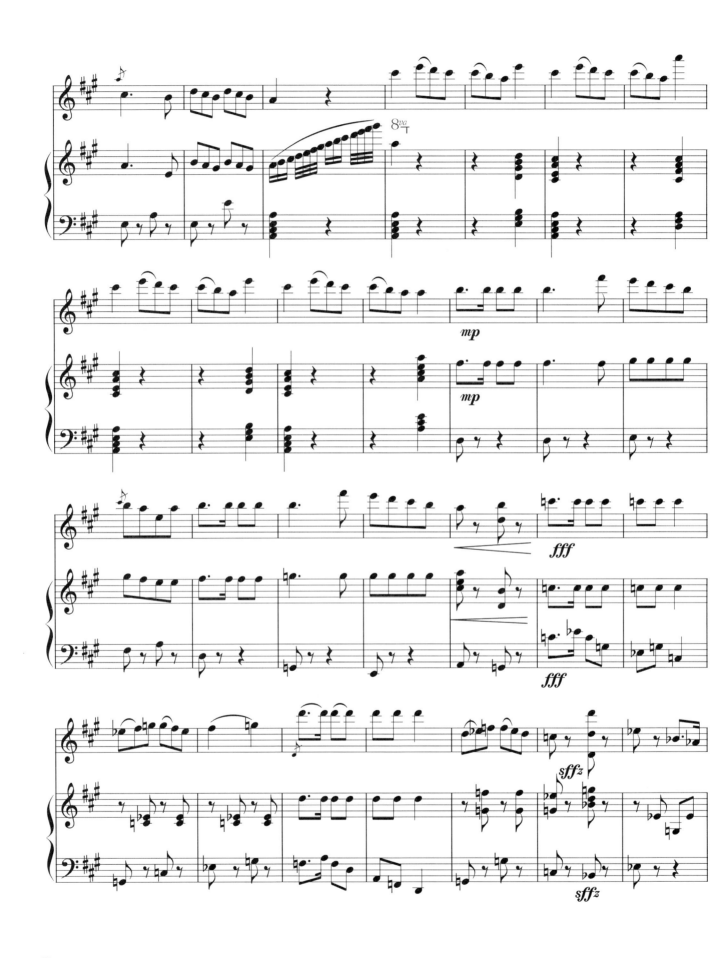

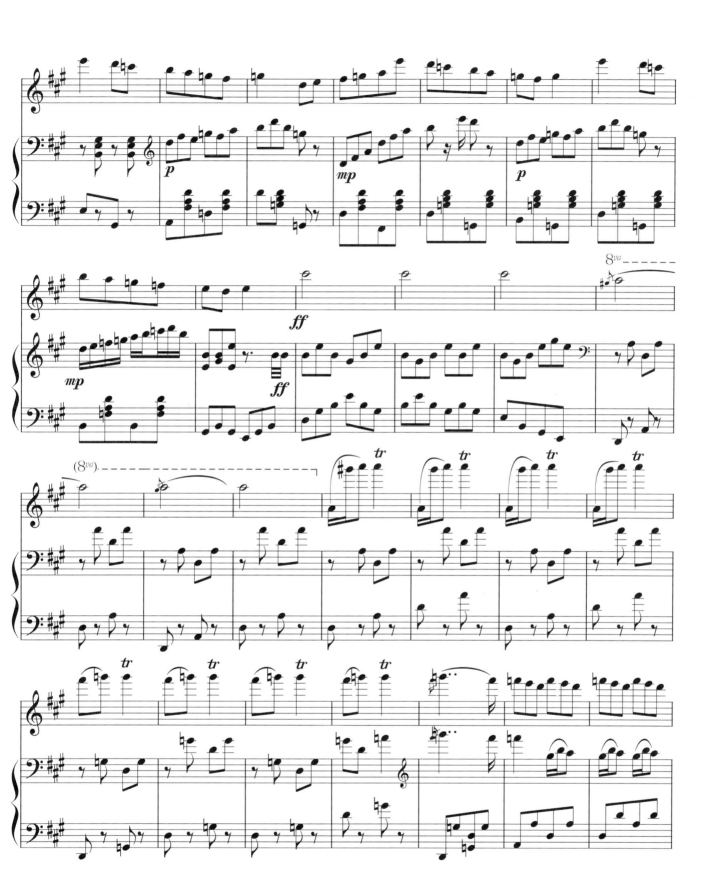

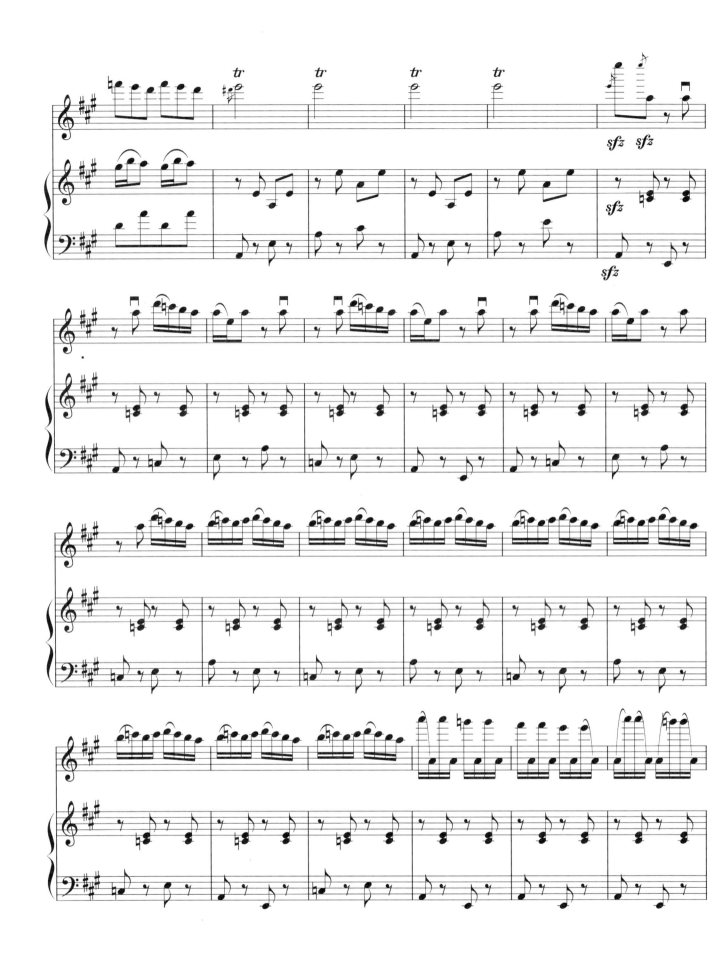

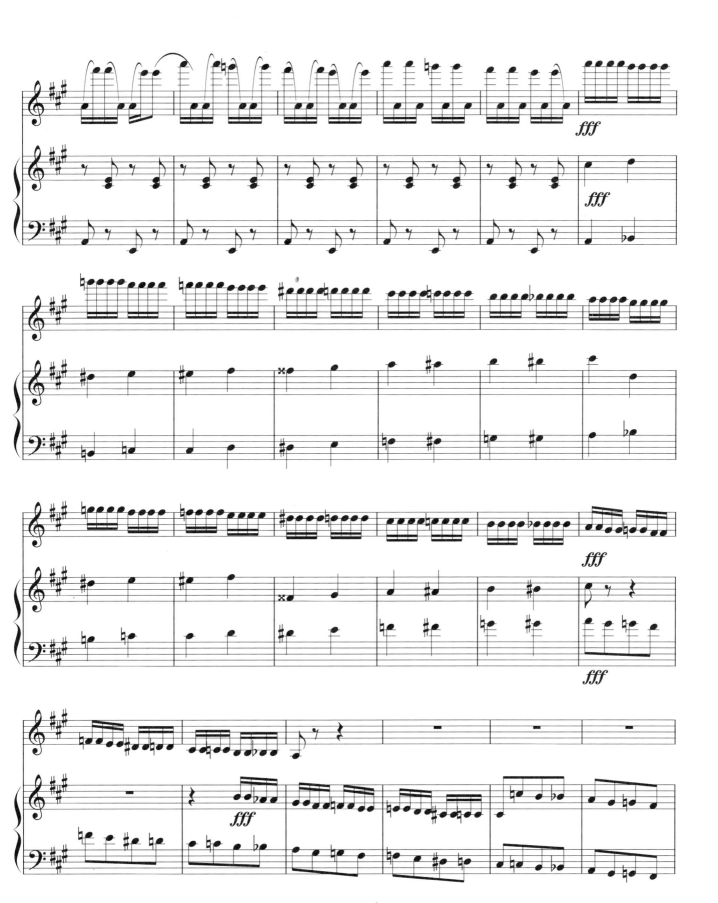

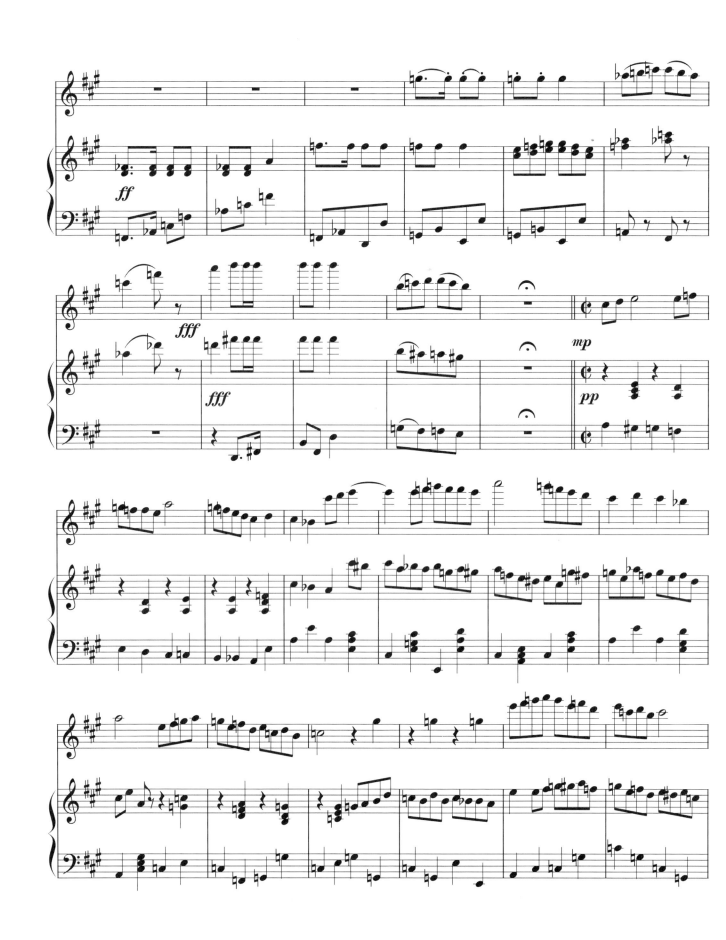

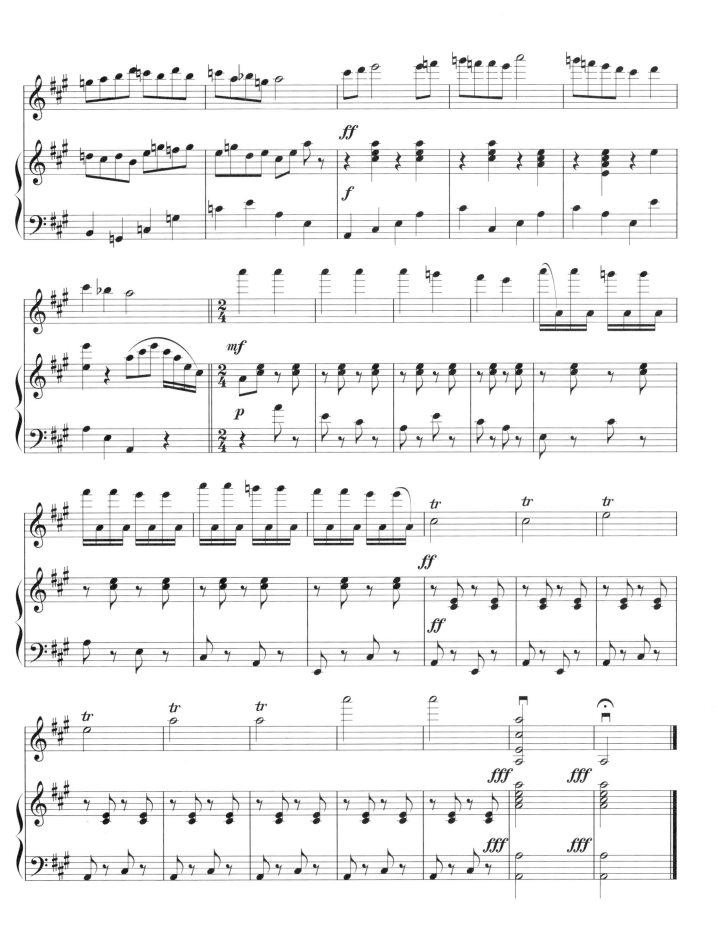

改編世界名曲的緣由

Famous Twenty Pieces For Violin
Arranged By 楊文標

《楊文標‧Violin Pieces》收錄的世界名曲，不乏小提琴家常於演奏會上所表演的曲目，像是修伯特的〈小夜曲〉、Khatchaturian的〈劍舞〉、Leybach的〈第五號夜曲〉，或者是Schön Rosmarin〈美麗的羅斯瑪莉〉、Hora Staccato〈霍拉頓弓〉等等。這些高難度的曲目，因為技巧較為高深困難，就算擁有十年以上的習琴功力，也未必能將這些曲子彈奏完全。

以Hora Staccato〈霍拉頓弓〉為例，原本美國、日本版的樂譜，幾乎都以海菲茲改編的版本為主。有人開玩笑，全世界只有五個人會拉海菲茲版，其中四個人則拉的不怎麼樣。其實，在捷克、匈牙利、羅馬尼亞等地，很多Gypsy Band都以原創者Dinicu（1908）版演奏Hora Staccato。Dinicu版本沒有上、下頓弓，困難的技巧加在裡面，這裡的二、三小節變更為跳弓，只稍微改動弓法回復原創拉法，演奏的人就增多了。因此歐洲所流傳的Hora Staccato同樣動聽，但演奏的技巧較海菲茲版顯然簡單許多。

改編世界名曲的緣由，始自1955年，當時在淡江管絃樂團公開演出，大多以四重奏形式為主，後來在東吳大學、成功中學、淡水工商等學生管絃樂團準備公演，都面臨同樣問題，那就是某些團員程度之高可將協奏曲拉的很有水準，像是淡江時期的邵銘堯、周清得等人。

不過，一個二十人的團體程度平均多在Kayser上下。例如柴可夫斯基的〈天鵝湖〉，為了絃樂團需要而以四重奏形式重新編曲，光是小提琴獨奏部分，就有五、六個降記號，習琴沒個五年、十年實在很難掌握要領。當時為了增加Repertory（曲目），增加團員參與演奏的機會，改編了多首高難度的作品，像是早期改編（Cloude Debussy）棕髮女郎等本次收錄的兩首匈牙利查達斯舞曲，就是二十餘年前所改編，近年來從琴譜堆中尋出、重新整理之後方才完成。

　　另一首Romanian Rhapsody，之前查了恩奈斯可的作品，包括其尚未發表的片段，都未曾被改編為小提琴和鋼琴曲譜。2008年在地中海郵輪上聽到小提琴手現場演奏這首Romanian Rhapsody，小提琴手本身所灌錄的CD中也收錄了Romanian Rhapsody其中的二、三段，然而後面一大段則和原譜完全不同。

　　另外改編Elisir damor〈一滴情淚〉、Hamabe no uta〈海邊之歌〉、Serenade〈小夜曲〉、歌劇塞維利亞的理髮師〈好事者之歌〉等好聽的歌曲，部分從鋼琴曲譜改編為小提琴和鋼琴曲譜，期能增加小提琴音樂的Repertory。

本冊曲目皆收錄在《楊文標才能教育指導曲集》十冊教本中。
感謝紀淑玲老師、陳光文醫師、李佳穆先生、顏慧兒小姐的慷慨協助。

楊文標出版品介紹

楊文標才能教育指導曲集 1

結合五十年授琴經驗，自創音符顏色分類法，要讓不懂樂理的朋友也能自學小提琴！

入門音樂曲目：

1.Mozart Violin Concerto No.5 A
2.普羅可菲夫Prokofiev 彼得與狼Peter and the Wolf 作品第67號
3.聖桑SAINT SAENS Carnival Of The Animals動物狂歡節
4.Chopin Nocturne OP15 No.2蕭邦夜曲
5.Vitali Chaconne夏康舞曲

楊文標才能教育指導曲集 2

介紹初學者入門音樂，讓想要親近古典音樂的朋友們，能夠輕鬆的從博大精深的古典音樂當中，先從最精采、最入門的音樂開始享受。

Caprices 綺想曲〈台灣民謠〉

〈雨夜花〉、〈滿面春風〉、〈桃花鄉〉、〈望春風〉、〈月夜愁〉、〈四季紅〉等九首台灣民謠，由楊文標老師寫小提琴獨奏曲，除了將台灣民謠的精髓表現出來，也運用小提琴獨有的音色高難度的技巧，讓台灣民謠的特色展露無遺。